SketchUp

2019 | 室內設計速繪與
2018 | V-Ray絕佳亮眼彩現

推薦序 Foreword

現在的人都很有時間觀念,時間不會等人,反而是大家要追著時間跑,所以效率變得很重要,之所以有那麼多軟體存在,也是為了增加工作效率。以室內、建築來說,當然就是需要能快速建模、貼圖、展示 3D 空間的軟體,其中,又以 SketchUp 最容易學習、操作直覺,所以現在越來越多公司都要求員工必須要會 SketchUp。

SketchUp 除了建模快速,而且支援模型庫和 Extension Warehouse 外掛資源庫。模型庫都是免費下載,許多家具在室內設計時可以使用。外掛資源庫某些需要付費,不過免費提供的也很多,尤其建築設計有許多樓梯、帷幕牆結構,可以用外掛快速建模。另外,SketchUp 也支援 V-Ray 渲染,製作 3D 效果圖的成果逼近 3ds Max,SketchUp 就是麻雀雖小,五臟俱全的寫照。

SketchUp 對沒有接觸過 3D 建模的初學者來說,剛開始學習的障礙會比其他軟體來得小。如果再透過這本書系統化的學習,肯定能在短時間提昇。作者邱老師在補習班與學校累積了豐富的教學經驗,能夠循序漸進的帶領大家學習,這本書也能當作上課一般,真的是一步步實際操作,圖文並茂,對於不知如何開始的初學者,是很好的參考書。

<div align="right">

寬境國際建築室內設計公司
總監 蕭朝明 建築師

</div>

現今設計的概念是希望設計者將時間花在構思，模擬，而在軟體操作的部份就是盡量節省時間。所以一個易學易操作與容易建模表現又真實的軟體，就是設計師夢魅以求的工具。在此不得不推薦 SketchUp 這個軟體。學習曲線低，可以憑直覺操作，又能快速的與他的室設夥伴 --AutoCAD 無縫接軌，自然成為室內設計師的必學軟體。

雖然軟體在畫面的細節中的表現沒有那麼細緻，但是在室內設計結構表現的便捷性與操作手感，是其他軟體無法比擬的，也有人懷疑它無法製作較為複雜或曲面過多的空間。但是，由於有眾多的外掛支援，也使得這些疑慮都迎刃而解。而渲染真實感表現的部份，又有渲染天王 V-Ray 的大力支援，使得所想所見即所得都是設計師輕鬆能辦到的事，只要您選擇這個軟體。

從早期的 SketchUp 8，一直進化到目前的 2018、2019。每次的改版，都給設計同業大大的滿意與滿滿的驚喜。從介面、VR 與 AR 支援應用、建模指令、LayOut 出圖，都有逐年的進步與成長。在此建議有心從事室內空間設計，與產品簡約風設計的讀者，學會它，就是您日後作品的效率與質量保證。

印聰偉

目 錄 Contents

1 SketchUp 基本操作

本章將帶您瞭解 SketchUp 基本介面操作，配置常用工具列的位置，並完成一個簡單的 3D 模型，讓您快速熟悉 SketchUp 在室內設計方面的優勢及建立模型的便捷特性。

2 圖形的繪製與編輯

SketchUp 的工具列看似簡單，卻也隱藏一些操作的小細節，本章將一步步的帶您運用繪製與編輯圖形的工具。熟悉此章節，彷彿將工具包拿在手上，往後遇到不同類型的專案，可立即從工具包中選擇適合的工具來使用。章節開頭提供工具的快速鍵，可讓您隨時查閱、慢慢吸收並記憶，大幅增加建模與設計效率。

3 家具模型繪製

除了前一章節的繪製範例，本章額外介紹幾款家具的建模方式，綜合運用繪製與編輯指令，更能掌握使用工具包的時機，並舉一反三，嘗試繪製需要的家具。

4 材料與貼圖

在室內設計的場景中，每個物件都會有不同的材質，包括反射、折射、透明度、顏色、圖樣，本章介紹使用 SketchUp 內建的材料面板，替模型表面貼上材質，以及如何管理這些材質，而後續的材質反射特性，必須搭配 V-Ray 外掛材質工具來設定，會在第六章節介紹。

5 進階工具介紹

本章節可以幫助您使用各種便利的工具，「圖層管理器」可分開管理傢俱、牆面，使得畫面不凌亂，進而增加繪圖效率；「攝影鏡頭」隨時切換視角，且可拍攝廣角鏡頭，彩現測試不煩惱；最後，制定一個「風格樣式」，不管未來遇到什麼類型的專案，都可以調整出最適合的表現方式。

6

VRay 渲染器的使用

為了因應各種不同的室內設計專案的製作需求，SketchUp 發展出非常多的外掛工具。而 V-Ray 為建築與室內設計必備的其中一種渲染外掛，可以賦予材質有反射、折射與發光等性質，也可以建立燈光，進而並渲染出高品質的擬真效果圖。

7

和室

在熟悉各個 V-Ray 工具之後，本章以一個和室案例來熟悉 V-Ray 工具列的各個指令，打通任督二脈，了解材質為何如此設定，也同時體會燈光可以加在這兒的理由，原來彩現測試可以省下這麼多的時間。

8

以 CAD 平面底圖繪製客廳空間

本章將介紹一般的建模流程，從匯入 CAD 平面圖開始，結構建模，放置家具、飾品，給予物件材質，加入燈光，到彩現設定，從無到有進而輸出彩現圖，使您更加瞭解一個專案模型如何開始，並且完成您的專業室內設計效果圖。

9

現代簡約式廚房繪製

時間就是金錢,本章將快速繪製有完整機能的簡約廚房,並介紹使用 V-Ray 內建的材質庫,可以快速指定材質,並將渲染後的效果匯入 Photoshop 後製,達到快速又不失品質的效果。

10

快速剖面運用

剖面工具新增許多優化功能,使剖面圖面更方便檢視和整理,本章可搭配第 11 章一起學習。

11

LayOut 圖紙製作

(本單元為 PDF 形式,請見書附光碟)

本章要介紹與 SketchUp 同時安裝的專門列印出圖軟體「LayOut」,可以將 SketchUp 的圖面輸出到 LayOut 來配置排版、加上圖框與索引符號,並列印輸出。讓您的 3D 設計能快速轉成類似 AutoCAD 的平面與立面室內設計圖。

12

360 度全景圖製作

（本單元為 PDF 形式，請見書附光碟）

VR 虛擬實境與 360 度全景相機是未來趨勢，在一般室內設計專案的簡報中已經是基本要求。對於這領域，V-Ray 工具的全新面板操作更簡潔方便，讓您快速製作 VR 與 360。本章將彩現 360 全景圖並上傳至 FB 或專門網站，也可以直接觀看或使用 VR 眼鏡來欣賞 3D 立體的室內設計場景。

13

2018 與 2019 新功能比較

（本單元為 PDF 形式，請見書附光碟）

本章將列出 SketchUp 2018 與 2019 的重大更新，但僅針對初學者與一般使用者最優先會使用到的功能為主。

A

SketchUp 模型轉換為 VR 虛擬實境

（本單元為 PDF 形式，請見書附光碟）

B

SketchUp 的 BIM 功能應用

（本單元為 PDF 形式，請見書附光碟）

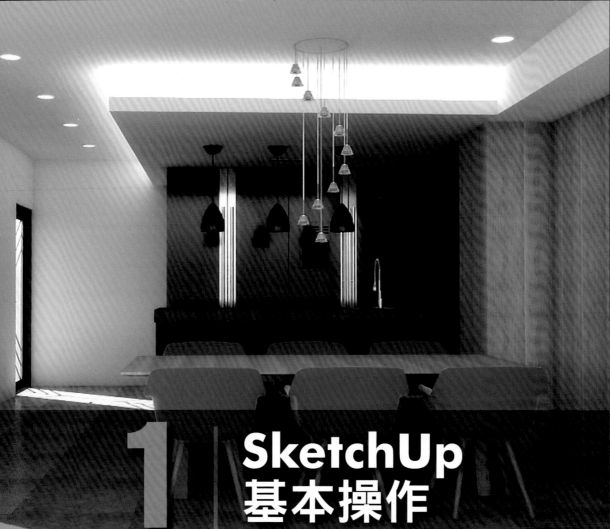

1 | SketchUp
基本操作
▶

本章將帶您瞭解 SketchUp 基本介面操作,配置常用工具列的位置,並完成一個簡單的 3D 模型,讓您快速熟悉 SketchUp 在室內設計方面的優勢及建立模型的便捷特性。

1-1 下載與安裝 – 最新版本

SketchUp 這套軟體有分網頁版本與安裝版本，本書皆以 SketchUp Pro 的安裝版來進行操作，接下來會帶大家下載 SketchUp Pro 的 30 天試用版。

01. 請在網頁瀏覽器搜尋關鍵字「SketchUp」，點擊第一個搜尋結果進入 SketchUp 官網。

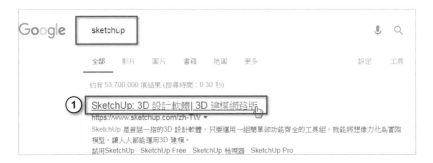

02. 若想立即體驗 SketchUp，可以點擊【產品】→【SketchUp free】來進入網頁版。

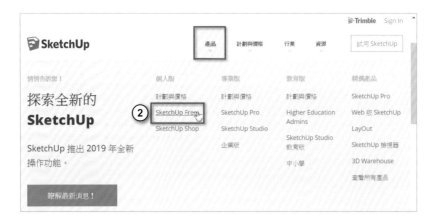

03. 點擊【開始建模】。

04. 可以申請一個 Trimble 帳號，或按下【Sign in with Google】使用 Google 帳號登入。

05. 點擊【開始建模】，想看介面介紹可以點【開始導覽】。

06. 勾選同意選項，按下【**確定**】。

07. 就可以開始體驗 SketchUp 線上版本快速建模囉！若要安裝到電腦中，點擊左
上角的【☰】。

08. 點擊【**應用程式下載**】。

09. 捲軸往下拉，找到中文版本，點擊 SketchUp Pro2018 旁的【**下載**】，下載完即可安裝 SketchUp Pro，開啟軟體並登入帳號就可以擁有 30 天試用。

中文 **(繁體)**

	Windows 64 Bit	Mac OSX	Terms and Conditions
SketchUp Pro 2019	下載	下載	條款與細則
SketchUp Pro 2018	下載 ⑨	下載	條款與細則
SketchUp Pro 2017	下載	下載	條款與細則
SketchUp Make 2017	下載	下載	條款與細則

1-2 開啟 SketchUp 與介面介紹

開啟 SketchUp

01. 執行 SketchUp 後會出現此畫面。

02. 點擊【範本】前方的三角形箭頭。

03. 點擊【簡單範本 - 公尺】為範本。

04. 點擊【開始使用 SketchUp】。

05. 就可以開始在 SketchUp 上繪製模型。

06. 若想更換範本，點擊上方功能表的【說明】→【歡迎使用 SketchUp（W…）】。

07. 點擊【建築設計 - 公厘】，點擊【開始使用 SketchUp】。

08. 點擊上方功能表的【檔案】→【新增】。

09. 完成變更範本。

介面介紹

功能表　　　工具列　　　面板

X（紅）、Y（綠）、Z（藍）三軸向

狀態列

工具列設定

01. 若想新增工具列，點擊上方功能表【**檢視**】→【**工具列（T）…**】。

02. 選擇要新增的工具列，在【**大工具集**】前勾選。

03. 將捲軸往下移動，在【樣式】和【檢視】前打勾，並點擊【關閉】。

04. 在上方工具列任意位置按下滑鼠右鍵，也可以新增或取消工具列，點擊【入門】取消工具列。

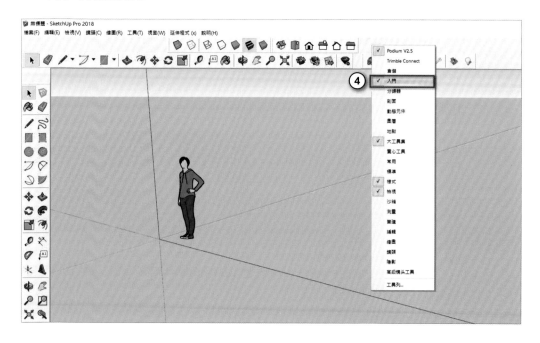

05. 將滑鼠移動到工具列的前方，按下滑鼠左鍵即可移動工具列，並將工具列移動到要放置的位置。

06. 完成工具列的設定。

1-3 視圖操作

01. 點擊下拉式功能表→【檔案】→【開啟】。

02. 開啟光碟範例檔〈1-2_ 視圖操作 .SKP〉，並點擊【開啟】。

03. 開啟 1-2 視圖檔案,如下圖。

04. 使用滑鼠中間滾輪往後滾動,可以縮小模型,使用滑鼠中間滾輪往前滾動,可以放大模型。

05. 在畫面中按住滑鼠中鍵,並移動滑鼠,可以任意的環轉視角。

06. 按下 Shift 鍵 + 滑鼠中鍵，可以往左或往右平移畫面。

07. 點擊【 (ISO)】按鈕，可將畫面切換到等角視圖。

08. 畫面切換到等角視圖。

09. 點擊【 （俯視圖）】按鈕，可從物件的上方檢視物件。

10. 點擊【 （正視圖）】按鈕，可從前方檢視物件。

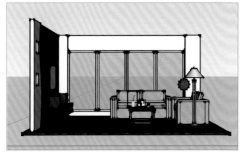

11. 點擊【 （右視圖）】按鈕，可從右側檢視物件。

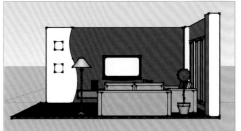

12. 點擊下拉式功能表→【鏡頭】→【平行投影】。

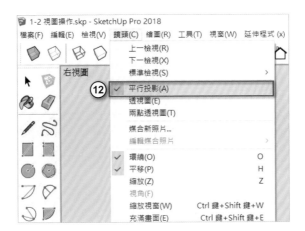

13. 點擊【 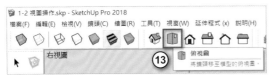 （俯視圖）】按鈕，所有的物件皆會為平行線段，不會因為物件的遠近距離不同而改變。

14. 點擊【🏠（正視圖）】按鈕，所有的物件皆會為平行線段，不會因為物件的遠近距離不同而改變。

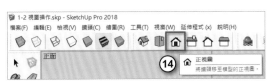

15. 點擊下拉式功能表→【鏡頭】→【透視圖】。

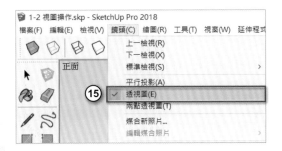

16. 物件會呈現為有遠近和立體感。

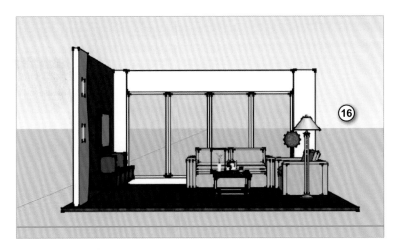

1-4 完成第一個 SketchUp 模型

01. 點擊下拉式功能表→【檔案】→
【新增】。

02. 點擊【▨（矩形）】按鈕，將滑鼠移動
到畫面中任一個位置。

03. 點擊滑鼠左鍵，並往右上方移動，在適當的位置按下滑鼠左鍵繪製一個矩形
平面。

04. 點擊【（推 / 拉）】按鈕。

05. 將滑鼠移動到矩形的上方，偵測到整個網點面後，按下滑鼠左鍵。

06. 往上移動到適當的高度後，按下滑鼠左鍵決定高度。

07. 點擊【 ✏ （直線）】按鈕。

08. 將滑鼠移動到邊線上的中點，按下滑鼠左鍵做為起點。

09. 將滑鼠移動到對面邊線上的中點，按下滑鼠左鍵繪製一條直線。

10. 點擊【 （**移動**）】按鈕。

11. 將滑鼠移動到繪製好的線上，線段會變成藍色。

12. 點擊滑鼠左鍵依藍色軸方向往上移動到適當的高度，並按下滑鼠左鍵決定屋頂的高度。

13. 點擊【▣（**矩形**）】按鈕，將滑鼠移動到邊線上，並點擊滑鼠左鍵。

14. 在面上繪製一個矩形，如圖所示。

15. 點擊【 （**推／拉**）】按鈕，在剛剛繪製好的矩形面上點擊滑鼠左鍵，向內移
動到適當的深度，再次點擊滑鼠左鍵決定深度。

16. 點擊【 （**正視圖**）】按鈕。

17. 點擊【■（矩形）】按鈕，將滑鼠移動到屋簷的右上方，繪製一個矩形。

18. 繪製好的矩形作為煙囪。

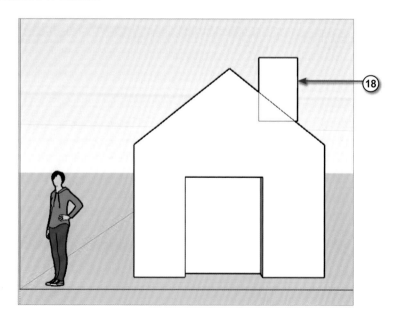

19. 點擊【 （**推 / 拉**）】按鈕，將滑鼠移動到剛剛繪製好的面上。

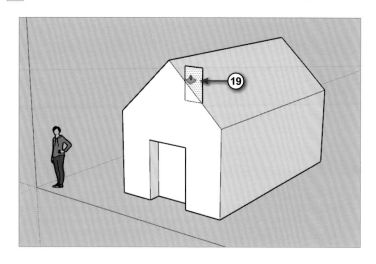

20. 將面往後移動到要放置煙囪的位置，並按下滑鼠左鍵。

21. 點擊前方的面並向內推，到適當的厚度按下滑鼠左鍵。

22. 點擊【 ▶ （**選取**）】按鈕，按住 Ctrl 鍵，可同時點選多餘的線段，並按下 Delete 鍵做刪除。

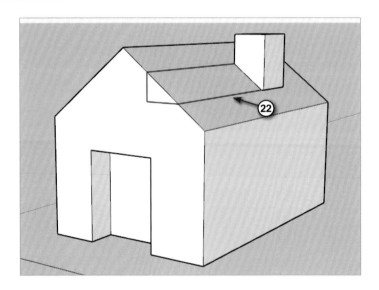

23. 完成圖。

儲存檔案

01. 點擊下拉式功能表→【檔案】→【儲存】。

02. 在【檔案名稱】中輸入「1-3 小房子」，點擊【存檔類型】的下拉式選單，並點擊「SketchUp Version 2016（*.skp）」，軟體要為 2016 以上版本的才能開啟這個檔案。

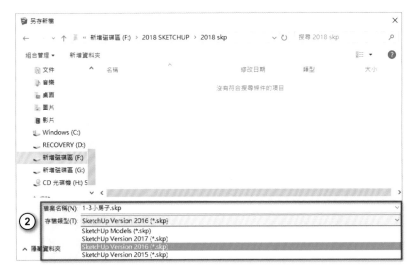

03. 設定完成後點擊【存檔】。

04. 再次點擊下拉式功能表→【檔案】→【儲存】。

05. 儲存第二次時，檔案會增加「1-3 小房子 .skb」檔，此為備份檔。

06. 備份檔的使用方法如下，點擊「1-3 小房子 .skb」，按下滑鼠右鍵，並點擊【**重新命名**】。

07. 將檔名變更為「1-3 小房子（2）.skp」檔。

08. 在重新命名的的視窗中點擊【是】。

09. 檔案就會儲存並變更為「1-3 小房子（2）.skp」。

10. 點擊下拉式功能表→【檔案】→【開啟】，選取 1-3 小房子 (2).SKP，再次開啟檔案。

11. 此時會顯示開啟的檔案的版本，按下【**確定**】。

12. 即可開啟備份檔。

1-5 自訂範本

01. 設定單位，點擊下拉式功能表→【視窗】→【模型資訊】。

02. 在模型資訊的視窗中點擊【單位】，在長度單位的格式中點擊【公分】，點擊右上方【 ✕ 】關閉視窗。

03. 點擊下拉式功能表→【檔案】→【另存為範本】。

04. 會跳出另一個視窗，在名稱欄
位中輸入【公分】。

05. 點擊說明欄位空白處，檔案名
稱會出現「公分 .SKP」，並點
擊【儲存】。

06. 點擊下拉式功能表→【檔案】
→【新增】。

07. 再次點擊下拉式功能表→【視窗】→【模型資訊】。

08. 在模型資訊的視窗中點擊【**單位**】，在長度單位的格式中若出現【**公分**】表示設定成功。

09. 再次點擊下拉式功能表→【**視窗**】→【**偏好設定**】。

10. 在偏好設定的視窗中點擊【**檔案**】，並在檔案位置的範本中點擊【🗁】。

11. 會出現剛剛設定的範本儲存位置，點擊範本。

12. 按下 Delete 鍵，刪除範本。

13. 在檔案位置的範本下點擊【確定】。

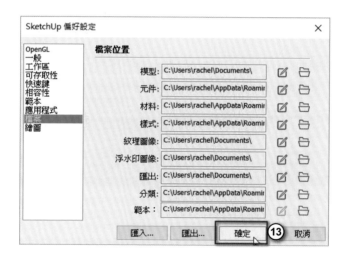

14. 點擊下拉式功能表→【說明】→【歡迎使用 SketchUp（W）…】。

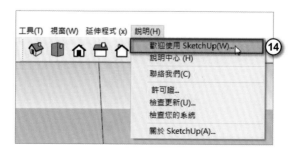

15. 點擊【範本】前方的三角形箭頭。

16. 點擊【建築設計 - 公分】為範本,點擊【開始使用 SketchUp】。

17. 完成範本設定。

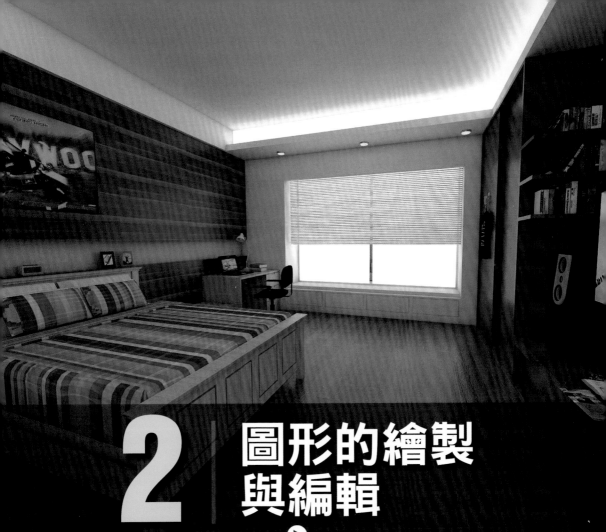

2 圖形的繪製與編輯

SketchUp 的工具列看似簡單，卻也隱藏一些操作的小細節，本章將一步步的帶您運用繪製與編輯圖形的工具。熟悉此章節，彷彿將工具包拿在手上，往後遇到不同類型的專案，可立即從工具包中選擇適合的工具來使用。章節開頭提供工具的快速鍵，可讓您隨時查閱、慢慢吸收並記憶，大幅增加建模與設計效率。

2-1　快捷鍵的運用

繪圖快捷鍵

圖示	名稱	快捷鍵	功用
	直線	L	畫線
	兩點圓弧	A	畫弧
	矩形	R	畫矩形
	圓	C	畫圓

工具快捷鍵

圖示	名稱	快捷鍵	功用
	選取	空白鍵	窗選、框選物件
	橡皮擦	E	刪除線
	顏料桶	B	填入色彩或材質
	移動	M	移動點、線、面
	旋轉	Q	旋轉點、線、面
	比例	S	將物件縮小放大
	推／拉	P	將某面長出
	偏移	F	偏移線或弧
	卷尺	T	測量距離

鏡頭快捷鍵

圖示	名稱	快捷鍵	功用
	環繞	O	環轉畫面，檢視物件
	平移	H	平移畫面
	縮放	Z	縮小或放大畫面

其他快捷鍵

名稱	快捷鍵	名稱	快捷鍵
復原	Ctrl 鍵 +Z	新增	Ctrl 鍵 +N
取消復原	Ctrl 鍵 +Y	開啟	Ctrl 鍵 +O
複製	Ctrl 鍵 +C	儲存	Ctrl 鍵 +S
貼上	Ctrl 鍵 +V	刪除	Delete 鍵
剪下	Ctrl 鍵 +X	全選	Ctrl 鍵 +A

2-2 選取的應用

01. 請開啟光碟範例檔〈2-2_ 選取的應用 .SKP〉。

02. 點擊【 ▶ （選取）】按鈕。

03. 點擊右上方空白處不放，作為交叉選取的第一點。

04. 將滑鼠往左下方拖曳，放開滑鼠左鍵，作為交叉選取的第二點。

05. 當線框顯示為藍色，表示已被選取的物件，被選取框碰到或選取框內的物件皆會被選取。

小秘訣

交叉選取的方式為由右往左選取，若在矩形所觸碰到的範圍內的物件，以及被包覆的
物件，皆會被選取到。

06. 在空白處點擊下滑鼠左鍵，可以取消選取物件。

07. 點擊左上方空白位置處不放，作為視窗選取的第一點。

08. 將滑鼠由左上拖曳至右下方，作為窗選取的第二點。

09. 當線框顯示為藍色，表示已被選取的物件，只有選取框內的物件才會選到。在空白處點擊下滑鼠左鍵取消選取。

10. 將滑鼠移動到邊上或者是面上，點擊滑鼠左鍵，可以單獨選取一條邊或一個面。

11. 將滑鼠移動到邊上或者是面上，連續點擊下滑鼠左鍵兩下，可以選取一個邊和相連的兩個面，或是一個面和面的周長。

12. 將滑鼠移動到邊上或者是面上，連續點擊下滑鼠左鍵三下，可以選取整個物件。

13. 點擊【 ▶ （**選取**）】按鈕，點擊一個面，按住 Ctrl 鍵，點選另一個面，這樣可以加選第二個面。

14. 按住 Shift 鍵，點擊要反選取的面，此時原本已經被選取的面會被取消選取，如下圖所示。

15. 按住 Shift 鍵，再次點擊要選取的面，此時原本已經被取消選取的面又會被選取，如下圖所示。

 小秘訣

使用【選取】指令時，按住 Ctrl 鍵可以加選，按住 Shift 鍵可以加選或減選，同時按住 Ctrl 與 Shift 鍵可以減選。

2-3 繪圖工具

模型資訊設定

01. 點擊上方功能表的【**檔案**】→【**新增**】，建立新檔案。

02. 點擊上方功能表的【**視窗**】→【**模型資訊**】。

03. 在模型資訊的視窗中點擊【**單位**】，在長度單位的下拉式選單中點擊【**公分**】，
在精確度的下拉式選單中點選【**0CM**】，按下右上角的打叉關閉。

04. 開始繪製。

直線

01. 點擊【 ✏️ （**直線**）】按鈕，點擊空白處作為線段的起始點。

02. 將滑鼠往綠色軸方向移動，會顯示 "在綠色軸上" 的提示。

03. 接著直接輸入「100」，按下 Enter 鍵，可繪製長度 100cm 的線段。

04. 將滑鼠向右邊移動，線段會呈現紅色，並且出現 "在紅色軸上" 的提示說明，
輸入「100」，來指定線段與紅色軸平行，且線段長度為 100cm。

05. 將滑鼠向下移動，線段會呈現綠色，並且出現"在綠色軸上"的提示說明，輸入「100」，來指定線段與綠色軸平行，且線段長度為 100cm。

06. 將滑鼠移動到起始點的位置，會出現"端點"的提示說明，點擊端點封閉線段。

07. 所有線段成封閉的線段後，就會形成一個面。

08. 點擊平面左上端點為線段的起始點。

09. 將滑鼠向上移動，線段會呈現藍色，並且出現 "在藍色軸上" 的提示說明。

10. 輸入「100」，來指定線段與藍色軸平行，且線段長度為 100cm。

11. 將滑鼠向右移動，線段會呈現紅色，並且出現 "在紅色軸上" 的提示説明，輸入「100」，來指定線段與紅色軸平行，且線段長度為 100cm。

12. 將滑鼠往下方移動，並連接到端點位置。

13. 所有線段成為封閉的線段，形成一個面。

14. 點擊【 🗡 （尺寸）】按鈕。

15. 將滑鼠移動到線段上，點選線段。

16. 滑鼠往外移動，在適當的位置按一下滑鼠左
鍵，可以決定尺寸放置的位置。

17. 依相同的方式，放置尺寸的位置。

直線 – 平行四邊形

01. 點擊上方功能表【鏡頭】→【平行投影】。

02. 點擊檢視工具列上的【 （俯視圖）】按鈕，將畫面切到俯視角。

03. 點擊【 （直線）】按鈕。

04. 在畫面空白處點擊滑鼠左鍵，並畫出任意角度的平行四邊形的兩個邊。

05. 將滑鼠移動到長邊的線段上，此動
作可設定要平行的邊。

06. 滑鼠往右移動會出現 "與邊緣平
行" 的提示說明。

07. 滑鼠依照線的方向，繼續往左下方
移動會出現 "從點" 的提示說明，
點擊滑鼠左鍵。

08. 再點擊起始點，封閉圖形。

09. 完成平行四邊形。

矩形

01. 點擊【　（矩形）】按鈕。

02. 按住滑鼠中鍵環轉到如右圖視角，在空白處點擊左鍵做為矩形的第一個點。

03. 往對角方向移動滑鼠，螢幕會出現虛線和 "正方形" 的提示說明，此時若點擊滑鼠左鍵則可繪製一個正方形。

04. 若輸入「數值，數值」，則會繪製出所指定尺寸大小的矩形，在此步驟輸入
「100，50」並按下 Enter 鍵，來繪製長度 100cm、寬度 50cm 的矩形。

05. 按一下 Ctrl 鍵，將滑鼠移動到矩形的右上角，按下滑鼠左鍵，矩形將會以此
端點為中心點。(再按一次 Ctrl 鍵可以切換回對角點矩形)

06. 輸入「100，50」來繪製長度 100cm、寬度 50cm 的矩形，就能夠以中心點為
基準來繪製矩形。

07. 點擊【 ✕ （尺寸）】按鈕。

08. 將滑鼠移動到線段上，點選線段。

09. 滑鼠往外移動，在適當的位置按一下滑鼠左鍵，可以決定尺寸放置的位置，並以相同的方式放置另一個邊的尺寸。

10. 點擊矩形的端點，再點擊要量測尺寸的另一個端點，可以測量兩點距離。

11. 滑鼠往外移動，在適當的位置按一下滑鼠左鍵，可以決定尺寸放置的位置。

12. 依相同的方式量測矩形的另一邊，如圖所示。

不同方向矩形

01. 點擊檢視工具列上的【 🏠（正視圖）】按鈕，將畫面切到正視圖。

02. 點擊【 ▣（矩形）】按鈕。

03. 將滑鼠移動到左下角，點擊滑鼠左鍵決定
起點，並將滑鼠往右上移動按下滑鼠左鍵
繪製一個矩形。

04. 繪製的矩形會垂直於綠色軸,且繪製矩形時游標也會呈現綠色的矩形圖示。

05. 點擊檢視工具列上的【 🗄 (**右視圖**)】按鈕,將畫面切到右視圖。

06. 任意的繪製一個矩形,繪製的矩形會垂直於紅色軸,且繪製矩形時游標也會呈現紅色的矩形圖示。

07. 點擊檢視工具列上的【 🗄 (ISO)】按鈕,將畫面切到等角視圖。

08. 按下方向鍵的左鍵，就可以繪製出垂直於綠色軸的矩形；按下方向鍵的上鍵，可以繪製垂直於藍色軸的矩形；按下方向鍵的右鍵，可以繪製垂直於紅色軸的矩形。

09. 不用環轉視角，就可以繪製出垂直於紅色軸的矩形。

10. 當游標垂直於綠色軸上，再按下方向鍵的左鍵，就可以解除鎖定。

11. 再按下鍵盤上的空白鍵，就可以回到選取的指令。

旋轉矩形

01. 點擊【 （旋轉矩形）】按鈕。

02. 在空白處點擊滑鼠左鍵，決定起點。

03. 將滑鼠往紅色軸方向移動，並輸入矩形長度「100」，並按下 Enter 鍵。

04. 將滑鼠往右上方移動，並輸入「200，30」，在滑鼠的右下角會出現角度、長度與寬度的提示。

05. 就可以繪製一個與地面夾角為 30 度的矩形，完成圖。

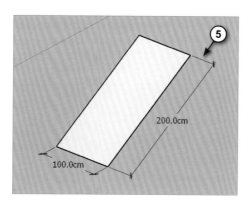

圓形

01. 點擊【 （圓形）】按鈕。

02. 在空白處點擊滑鼠左鍵，決定
圓形的中心點。

03. 滑鼠往外移動會出現一個圓，輸入數值「100」並按下 Enter 鍵，繪製半徑為
100cm 的圓。

04. 點擊【 (尺寸)】按鈕。

05. 點擊圓形的邊,再點擊要放置尺寸的位置。

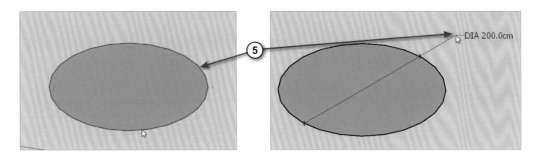

06. 點擊尺寸並按下滑鼠右鍵,點擊【類型】→【半徑】。

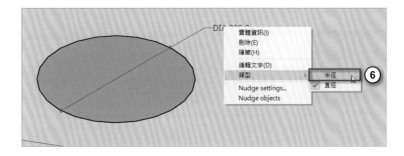

07. 尺寸標註就會以半徑的數值顯示。

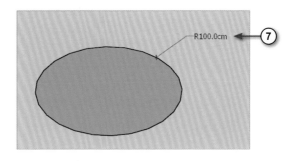

08. 點擊【 （選取）】按鈕。

09. 將滑鼠移動到圓的邊緣按下滑鼠右鍵，點擊【實體資訊】。

10. 在右側實體資訊面板的區段內輸入「12」。

11. 圓會變成多邊形，段數越高圓就會更圓。

多邊形

01. 點擊【 ◉ （多邊形）】按鈕。

02. 輸入數值來指定邊數，此處輸入「5」來繪製五邊形。

03. 在畫面任一位置點擊滑鼠左鍵可以決定多邊形的中心點。

04. 輸入「100」，來指定五邊形的內接半徑為 100cm。

05. 完成圖。

06. 再次輸入「50」並按下 Enter 鍵,可以直接修改五邊形的半徑為 50cm。

07. 直接輸入「8s」並按下 Enter 鍵,可以直接修改五邊形為八邊形。

內接與外切多邊形

01. 先繪製任意的一個圓。

02. 點擊【 ◉（多邊形）】按鈕，
將滑鼠移到圓的邊框位置，可
以偵測到圓心位置。

03. 再將滑鼠移到圓的中心點位置，
按下滑鼠左鍵決定多邊形的中
心點位置。

04. 按下 [Ctrl] 鍵，右下方的欄位會切換成外切多邊形半徑，將滑鼠移動到圓的邊緣並按下滑鼠左鍵。

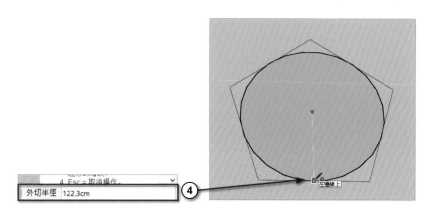

05. 此為外切多邊形。

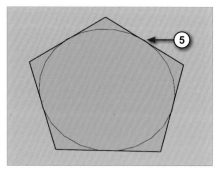

06. 再次點擊圓的中心點，並按下 [Ctrl] 鍵。

07. 右下方的欄位會切換成內接多邊形半徑，將滑鼠移動到圓的邊緣並按下滑鼠左鍵。

08. 完成內接多邊形。

圓弧

01. 點擊上方功能表【**鏡頭**】→確認有勾選【**平行投影**】。

02. 點擊檢視工具列上的【 ⬛ （**俯視圖**）】按鈕，將畫面切到俯視圖。

03. 點擊【 （**矩形**）】按鈕。

04. 繪製一個長 100 寬 50 的矩形，輸入「100，50」。

05. 點擊【 （**圓弧**）】按鈕。

06. 將滑鼠移動到矩形左邊邊上的中心點，並按下滑鼠左鍵。

07. 將滑鼠移動到矩形上方的端點,並
按下滑鼠左鍵。

08. 將滑鼠移動到矩形下方的端點,並
按下滑鼠左鍵。

09. 完成中心點圓弧繪製。

10. 點擊【 （**兩點圓弧**）】按鈕。

11. 點擊圓弧的兩個端點,如圖所示。

12. 將滑鼠往上移動,並輸入圓弧的半徑「50」。

13. 完成兩點圓弧繪製。

14. 點擊【 三點圓弧】按鈕。

15. 將滑鼠移動到右邊的邊點擊端點。

16. 將滑鼠往下移動，任意點擊滑鼠左鍵決
定圓弧的第二個點。

17. 將滑鼠往下移動，點擊端點。

18. 完成三點圓弧的繪製。

19. 點擊【 （圓形圖）】按鈕。

20. 點擊滑鼠左鍵為圓弧的起點，並將滑鼠往左移動。

21. 將滑鼠往右上移動，並按下滑鼠左鍵。

22. 此時繪製的圓弧就會形成一個面。

利用兩點圓弧繪製圓角

01. 點擊上方功能表【鏡頭】→確認有勾選【平行投影】。

02. 點擊檢視工具列上的【 （**俯視圖**）】按鈕，將畫面切到俯視圖。

03. 點擊【 ▨ （**矩形**）】按鈕。

04. 繪製一個長 100 寬 50 的矩形，輸入「100，50」。

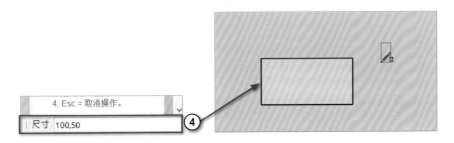

05. 點擊【 ◱ （**兩點圓弧**）】按鈕。

06. 將滑鼠移動到右邊的邊上，並
按下滑鼠左鍵。

07. 將滑鼠移動到矩形上方的邊，
會出現紫色的線段，表示圓弧
與邊相切，按下滑鼠左鍵。

08. 將滑鼠往右移動，直到圓弧變成紫色，輸入半徑「20」。

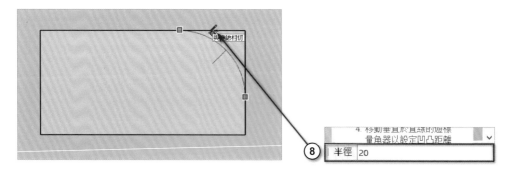

09. 完成半徑 20 的圓弧。

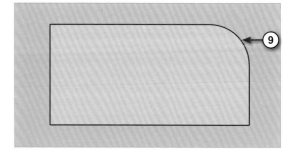

10. 將滑鼠移動到左邊的邊上，並
按下滑鼠左鍵。

11. 將滑鼠移動到矩形上方的邊，
會出現紫色的線段，按下滑鼠
左鍵。

12. 將滑鼠往左移動，直到圓弧變成紫色，輸入半徑「20」。

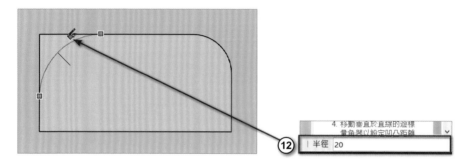

13. 完成對等的圓角繪製。

 小秘訣

繪製圓角時，出現紫色線段，表示圓弧與兩邊都相切；出現青色線段則是圓弧只有一
邊相切。

2-4 圖形繪製與編輯

推拉

01. 繪製一個長度 150cm、寬度 50cm 的矩形，並在中間繪製兩條線段。

02. 點擊【 ◆ （推／拉）】按鈕。

03. 在左側的矩形，按下滑鼠左鍵。

04. 鼠標往上移動決定推拉方向，輸入「20」並按下 Enter 鍵，來指定向上推拉
的距離為 20cm。

05. 點擊中間的面。

06. 將鼠標移動至第二個面上，連續點擊左鍵兩次，可推拉出與第一面同樣的高
度，不需輸入數值。

07. 點擊第三個矩形，將滑鼠向左邊矩形上方的面移動，會出現 "在表面上" 的提示說明，此時點擊左鍵決定高度，推拉的距離則會與左邊矩形上方的面等高。

08. 點擊第二個矩形，並按下 [Ctrl] 鍵，輸入高度數值「50」，會在矩形面上長出另一個矩形面。

09. 點擊第三個矩形，輸入高度數值「50」，會長出另一個矩形面。

推拉貫穿

01. 請開啟光碟範例檔〈2-4_推拉貫穿.skp〉。

02. 點擊【 ◆ （**推/拉**）】按鈕，並點擊要貫穿的面。

03. 點擊牆面右後方的端點，使矩形面往後推到牆面底部。

04. 完成貫穿的面。

05. 依相同的方式將旁邊的窗戶做貫穿的動作。

06. 點擊要貫穿的面，如圖所示。

07. 點擊牆面後方的邊線，使矩形面往後推到牆面底部。

08. 可用相同的方式點選不一樣的平行點或邊線來做貫穿的動作。

偏移

01. 繪製一個 100cm*100cm 的矩形。

02. 點擊【 （偏移）】按鈕。

03. 點擊矩形的面。

04. 將滑鼠往矩形內移動,並輸入偏移值「20」。

05. 將滑鼠移動到矩形外側的面,再點擊一下滑鼠左鍵。

06. 將滑鼠往外移動，將矩形往外偏移。

07. 輸入偏移值「30」，完成外側偏移。

08. 點擊【 ✎ （尺寸）】按鈕。

09. 點擊矩形邊的中點到中點的距離。

10. 將滑鼠往上方移動到適當的位置，按下滑鼠左鍵放置尺寸標示。

11. 依相同的方式放置另一邊的尺寸，完成偏移。

邊的偏移

01. 繪製一個 80cm*80cm 的矩形，再利用【 ◆ （推 / 拉）】按鈕，推拉出 35cm 的高度，完成 80*80*35 的方塊。

02. 點擊【 ▶ （選取）】按鈕。

03. 點擊矩形的邊，並按住 Ctrl 鍵，加選另
　　外兩個邊。

04. 點擊【 ✍ （偏移）】按鈕。

05. 點擊上方的邊，並將滑鼠往內移動。

06. 輸入偏移數值「10」，完成偏移。

07. 點擊【 （推 / 拉）】按鈕。

08. 點擊要推拉的面，並往上移動。

09. 輸入數值「35」，完成推拉。

連續偏移

01. 繪製一個 42cm*30cm 的矩形，再利用【 ⬥ 】
（**推 / 拉**）按鈕，推拉出 90cm 的高度，完成
42*30*90 的方塊。

02. 點擊【 ▸ （**選取**）】按鈕，將滑鼠移動到矩形左
邊的邊線上按下滑鼠右鍵，並點擊【**分割**】。

03. 矩形會出現分割點，輸入「3」將線段分割為 3 等分。

04. 點擊【✏ （**直線**）】按鈕。

05. 點擊端點，將滑鼠往紅色水平方向移動，在邊線上按下滑鼠左鍵繪製線段，在下面的分割點也同樣的繪製線段，完成三等分。

06. 點擊【✋ （**偏移**）】按鈕。

07. 點擊要偏移的面，並將滑鼠往內移動。

08. 輸入偏移數值為「2」，完成偏移。

09. 將滑鼠移動到第二個面上，並連續點擊滑鼠左鍵兩次，就可以完成偏移，偏移
距離與上次相同。

10. 依相同的方式完成第三個面的偏移。（若沒有成功可按 Ctrl + Z 鍵復原）

11. 點擊【 ◈ （ **推 / 拉** ）】按鈕，將滑鼠移動到要推拉的面上。

12. 將面往內移動，並輸入數值「28」。

13. 將滑鼠移動到第二個面，並連續點擊滑鼠左鍵兩次。

14. 依相同的方式完成第三個面的推拉。

移動

01. 繪製一個 50*50*50 的方塊。

02. 點擊【 ✦ （**移動**）】按鈕，點擊右方
的面並往紅色軸方向移動。

03. 將面長到適當的長度後，按下滑鼠左鍵。

04. 點擊上方的邊，滑鼠往紅色軸方向移動，並按下滑鼠左鍵。

05. 點擊上方的點，如圖所示。

06. 滑鼠往後方的點移動，並按下滑鼠左鍵。

07. 完成圖。

先選取再移動

01. 繪製一個 50cm*50cm 的矩形，再利用【 ➧ 】（**推 / 拉**）按鈕，推拉出 50cm 的高度，完成 50*50*50 的方塊。

02. 點擊【 ▶ 】（**選取**）按鈕。

03. 按滑鼠左鍵三下選取整個方塊。

04. 點擊【✛（**移動**）】按鈕，接著點擊方塊下方的端點。

05. 再點擊原點，將方塊往右邊移動到原點的位置。

06. 接著點擊方塊的左下角端點，將方塊往紅色軸方向移動，並輸入 50。

07. 可將物件往該軸向移動 50cm。

移動複製

01. 繪製一個 110cm*30cm 的矩形，再利用【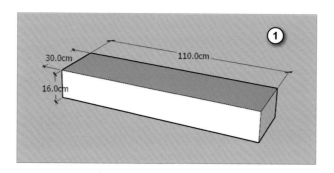（**推 / 拉**）】按鈕，推拉出 16cm 的高度，完成 110*30*16 的方塊並作為之後的階梯第一階。

02. 點擊【（**選取**）】按鈕，連續點擊階梯三下做全選。

03. 點擊【 ❖ （**移動**）】按鈕，點擊階梯的左下角端點，按下 Ctrl 鍵，並點擊斜角方向的端點。

04. 輸入「*5」，向斜角線性陣列 5 個方塊來繪製樓梯，此時除了原本的方塊外，還另外複製出 5 個方塊，因此方塊共有 6 個。

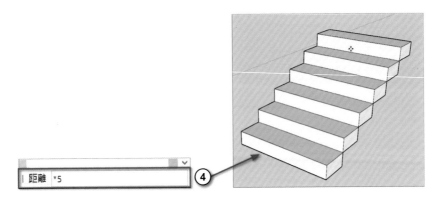

05. 再次輸入「*10」，可以繼續向斜角線性陣列 10 個方塊。

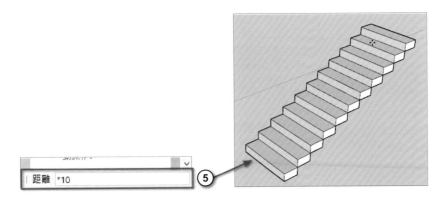

等分

01. 繪製一個 270*60*80 的方塊。

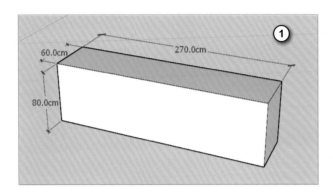

02. 點擊【 ✛ (**移動**)】按鈕,並選取左邊的直線。

03. 按下 Ctrl 鍵,做複製,將線段移動到最右邊並按下滑鼠左鍵。

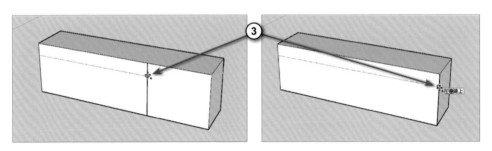

04. 接著輸入「/6」按下 Enter 鍵，方塊就會分成 6 等分。

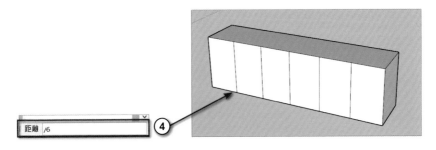

05. 輸入「/3」後按下 Enter 鍵，方塊又可以變更為等分 3。

06. 再輸入「/6」後按下 Enter 鍵，並標註尺寸，完成等分。

旋轉

01. 點擊上方功能表的【鏡頭】→【平行投影】。

02. 點擊檢視工具列上的【 ▢ （俯視圖）】按鈕，將畫面切到俯視角。

03. 繪製一個 200*50 的矩形。

04. 點擊【 ▶ （選取）】按鈕，並框選矩形。

05. 點擊【 ◉ （旋轉）】按鈕，並點擊左下角的端點當作旋轉的基準點。

06. 點擊右下角的端點，決定旋轉的角度。

07. 將滑鼠往上移動，決定旋轉的方向。

08. 輸入「30」，將矩形往上旋轉 30 度。

09. 按下 Ctrl + Z 鍵，將矩形回復到原來的位置。

10. 點擊【 ⟳ （**旋轉**）】按鈕，並點擊左下角的端點當作旋轉的基準點。

11. 點擊右下角的端點，決定旋轉的角度。

12. 將滑鼠往下移動，決定旋轉的方向。

13. 輸入「30」，將矩形往下旋轉 30 度。

旋轉複製

01. 請開啟光碟範例檔〈2-4_旋轉複製 .SKP〉。

02. 點擊檢視工具列上的【 （俯視圖）】按鈕，將畫面切到俯視角。

03. 點擊【 （選取）】按鈕，並點選椅子。

04. 點擊【 ⟳ （旋轉）】按鈕，並點擊桌子的圓心當作旋轉的基準點。

05. 將滑鼠往左邊水平移動，並按下滑鼠左鍵。

06. 按下 Ctrl 鍵，並將滑鼠往右上移動。

07. 輸入「90」並按下 [Enter] 鍵，將椅子往上旋轉複製 90 度。

08. 輸入「*3」並按下 [Enter] 鍵，將複製出 3 張椅子各為 90 度。

09. 完成圖。

比例

01. 繪製一個 100*100*100 的方塊。

02. 點擊【 �"(選取)】按鈕,連續點擊滑鼠左鍵三次做全選。

03. 點擊【 "(比例)】按鈕,將滑鼠移動到右邊面的中心。

04. 按下滑鼠左鍵並往右邊拖曳，就可以將方塊往單軸向放大。

05. 按下 [Esc] 鍵將方塊回復原來的尺寸，將滑鼠移動到邊的中間。

06. 按下滑鼠左鍵往前後拖曳，就可以將方塊往雙軸向放大。

07. 按下 [Esc] 鍵將方塊回復原來的尺寸，滑鼠移動到對角的位置。

08. 按下滑鼠左鍵往前後拖曳，就可以將方塊等比例放大。

09. 按下滑鼠左鍵，並輸入「2」按下 [Enter] 鍵，就會等比例放大成原來的 2 倍。

10. 可以標註尺寸確認為原來的 2 倍。

11. 點擊【 ▶ （選取）】按鈕，並框選方塊做選取。

12. 點擊【 （比例）】按鈕，點擊對角點。

13. 按住 Shift 鍵，並移動滑鼠，此時可以三軸向不等比例放大。

14. 按下滑鼠左鍵，決定比例大小。

15. 輸入數值「2，1，3」，就會依照輸入的比例來放大原來的方塊。

比例 - 中心縮放

01. 繪製一個 100*100*100 的方塊。

02. 點擊【 ![比例] （比例）】按鈕，點擊方塊上方的面。

03. 點擊方塊的對角點，如圖所示。

04. 按住 [Ctrl] 鍵並將滑鼠往內拖曳，此時上方平面會變成中心縮放。

05. 按下滑鼠左鍵，並輸入數值「0.5」。

⑤ 比例 0.5

06. 此時上方的面就會縮放成原來的一半，完成中心點縮放。

50.0cm　50.0cm ⑥

路徑跟隨

01. 請開啟光碟範例檔〈2-4_ 路徑跟隨 .SKP〉。

02. 點擊【 （**路徑跟隨**）】按鈕。

② 路徑跟隨
沿著選取的表面跟隨路徑。

03. 點擊方塊上的面,如圖所示。

04. 將滑鼠沿著邊線移動,並跟著旋轉
的角度移動。

05. 繼續沿著邊線慢慢移動,如圖所示。

06. 將滑鼠移動到最末端的端點,按下
滑鼠左鍵。

07. 完成路徑跟隨。

08. 使用【選取】指令,按住 Ctrl 鍵選
取要刪除的邊,按下 Delete 鍵刪
除。

09. 完成圖。

預先選取路徑

01. 請開啟光碟範例檔〈2-4_ 路徑跟隨 .SKP〉。若出現「是否要恢復至已儲存版本？」，請回答【是】，出現「此檔案的自動儲存版本比該檔案還新，您是否要開啟自動儲存的版本？」，請回答【否】，就可以開啟最原始的 2-4_ 路徑跟隨 .SKP 檔案。

02. 點擊【 ▶ （選取）】按鈕，並點擊面上方的邊。

03. 按住 Ctrl 鍵並同時選取所有的邊，如圖所示。

04. 點擊【 （路徑跟隨）】按鈕。

路徑跟隨
沿著選取的表面跟隨路徑，

05. 並點擊圓角前的面，如圖所示。

06. 此時圓角會隨著剛剛選取的路徑繞一圈。

07. 環轉畫面到從下往上看。

08. 點擊【🐟（**路徑跟隨**）】按鈕，並點擊要路徑跟隨圓角的面。

09. 按住 Alt 鍵，滑鼠移動到底部的面上，按下滑鼠左鍵，下方的面也會隨著圓角做路徑跟隨。

橡皮擦

01. 點擊【 （多邊形）】按鈕。

02. 輸入「12」，並點擊畫面空白處決定中心點。

03. 滑鼠往外移動並按下滑鼠左鍵決定半徑。

04. 依相同的方式再繪製一個多邊形。

05. 點擊【 ◈（**推拉**）】按鈕，並將多邊形往上推拉。

06. 點擊【 ◢（**橡皮擦**）】按鈕。

07. 將橡皮擦的圓圈對準要刪除的邊，按下滑鼠左鍵。

08. 就可以將線段相關的兩個面刪除。

09. 將滑鼠移動到多邊形的外側，按住滑鼠左鍵並往左邊移動通過所有的邊。看不到的邊會選取不到，可環轉畫面來選取。

圖形的繪製與編輯

10. 所有跟橡皮擦接觸的線跟面都會被刪除。

11. 將滑鼠移動到多邊形的外側，按住 Ctrl 鍵和滑鼠左鍵並移動通過所有的邊，會形成柔化的功能。

12. 按住 Ctrl 鍵和 Shift 鍵，並同時按住滑鼠左鍵往右邊移動通過所有的邊，就可以取消柔化，並將原來的邊再顯示出來。

13. 按住 Shift 鍵，按住滑鼠左鍵並往右邊移動通過所有的邊，就可以將邊全部隱藏起來。

14. 點擊上方功能表的【編輯】→【取消隱藏】→【全部】。

15. 就可以取消隱藏所有的邊。

2-5 群組與元件

群組

01. 開啟光碟中的範例檔〈2-5_ 書桌 .skp 〉。

02. 點擊【　　(**選取**)】按鈕，按住滑
鼠左鍵由左上到右下框選所有的物
件。

03. 在物件上按下滑鼠右鍵→點擊【**建
立群組**】。

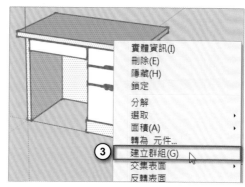

04. 此時物件已經成為一個群組。

05. 在物件上連續點擊滑鼠左鍵兩下，
可編輯群組，虛線外框為群組範圍。

06. 點擊【 ✥（**移動**）】按鈕，再點選
抽屜，將抽屜往綠色軸方向移動，
點擊左鍵確定位置。

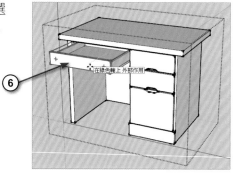

07. 點擊【 ▶（**選取**）】按鈕，在虛線
框外的任意位置按下滑鼠左鍵，即
可離開群組編輯。

08. 在物件上按下滑鼠右鍵點擊【**分
解**】。

09. 此時群組已經分解，可以直接選取。

元件

01. 延續上一小節檔案，按下 Ctrl +
 A 鍵全選所有的物件。

02. 在物件上按下滑鼠右鍵→選擇【**轉
 為元件**】。

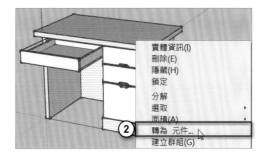

實體資訊(I)
刪除(E)
隱藏(H)
鎖定

分解
選取
面積(A)

轉為 元件...
建立群組(G)

03. 出現一個建立元件的視窗，輸入元件名稱
為「書桌」，按下【建立】。

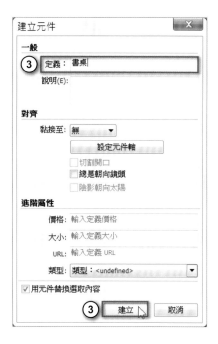

04. 選取書桌並利用【 ✛ **（移動）**】移動鍵 + Ctrl 鍵，在紅色軸上複製出另一個
書桌。

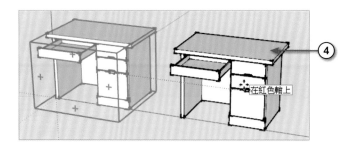

05. 點擊【 ▶ **（選取）**】按鈕，在任意一個書桌上點擊左鍵兩下，進入可編輯的
模式。

06. 點擊【✛（**移動**）】，選取抽屜，將抽屜往綠色軸方向移動回原來的位置，此時也會影響其他複製出來的元件。

07. 點擊【▶（**選取**）】按鈕，在虛線框外按下左鍵，離開群組編輯模式。在物件上按下滑鼠右鍵【**設定為唯一**】，可將書桌變成獨立的物件，兩個元件互不影響。

元件朝向鏡頭

01. 開啟一個新檔，點擊【⌂（**正視圖**）】，並在上方功能表點擊【**檔案**】→【**匯入**】，檔案類型選擇【**所有支援的圖像類型**】才能看見圖片。

02. 左鍵兩下點擊光碟範例檔〈盆栽 .png〉匯入圖片，匯入的物件會變成群組。

03. 按下滑鼠左鍵決定圖片放置的位置，移
動滑鼠決定盆栽的大小，再按下滑鼠左
鍵。

04. 在盆栽上按下滑鼠右鍵→點擊【分解】，
將群組分解。

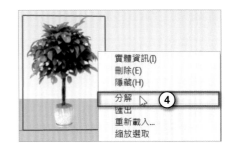

05. 點選圖片的四個邊,並將滑鼠移動到邊上,按下滑鼠右鍵→點擊【隱藏】。

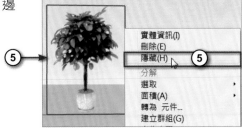

06. 將滑鼠移動到圖片上,連續點擊左鍵三下,選取所有的物件。

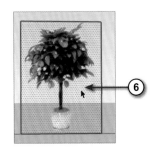

07. 按下滑鼠右鍵→點擊【轉為元件】。

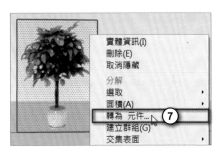

08. 輸入元件名稱【盆栽】,並按下【設定元件軸】。

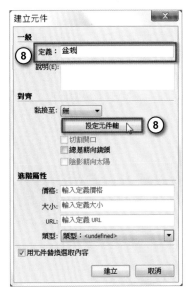

09. 將元件的軸心設定在盆栽的中間，點擊滑鼠左鍵放置軸心位置。

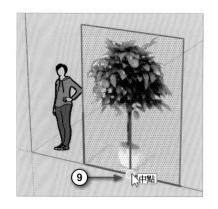

10. 滑鼠往右移動，按下滑鼠左鍵將紅色軸心設定在紅色軸上。

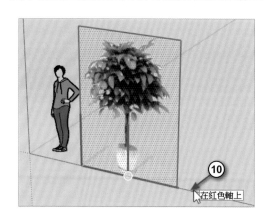

11. 滑鼠往綠色軸向移動，按下滑鼠左鍵將綠色軸心設定在綠色軸上。

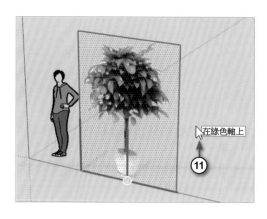

12. 勾選【**總是朝向鏡頭**】，並按下【**建立**】。

13. 環轉視角，盆栽會因為視角不同而轉動。

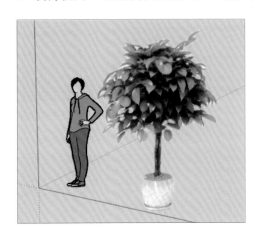
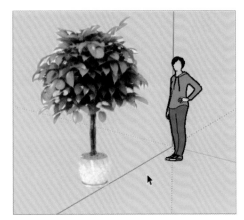

2-6 實心工具

實心工具

實心工具就是布林運算,可以將兩個實體做相加、相減或保留相交部位,此功能為 Pro 版才能使用。讀者可快速由下方表格的圖示瞭解可達成的結果,再實際操作,或是先實際操作過後,再回來瀏覽表格加深印象。

實體工具	圖示	說明
未執行前		兩者需分別群組才可進行實心工具。
交集		保留多個實體相交部位。
外層、聯合		結合多個實體。

實體工具	圖示	說明
相減		先選球體,再選方塊,使方塊減去球體。反之則是球體減去方塊。
修剪		先選球體,再選方塊,使方塊減去球體。但會保留先選的球體。
分割		將兩個實體相交出分隔線,並保留所有的結果。

外層、聯合

01. 開啟光碟範例檔〈2-6_ 實心工具 .skp〉,場景中有五組實體,請依序由左至右操作練習。

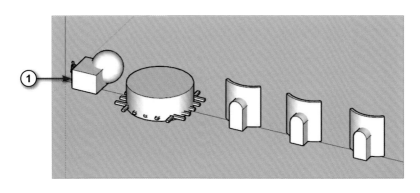

02. 在上方工具列的空白處點擊滑鼠右鍵，
將【**實心工具**】打勾，開啟【**實心工具**】
工具列。可將工具列放置任意位置。

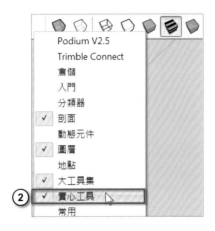

03. 選取方塊與圓球。

04. 點擊【🔲（外層）】或【🔲（聯合）】
按鈕。

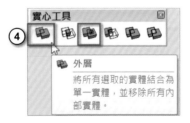

05. 完成實體合併，方塊與球體接合處產生
相交線。

06. 點擊樣式工具列的【X 射線】，可透明化檢視模型，方塊內側已經與球體結合，
也可移動實體發現兩實體已經結合。再點擊一次【X 射線】可結束透明化。

交集

01. 選取圓柱與格子狀實體。

02. 點擊【**實心工具**】工具列的【（**交集**）】按鈕。

03. 完成交集，可發現只有兩個物件相交處保留下來。

相減

01. 點擊【 （相減）】按鈕。

02. 先點選拱門造型。

03. 再點擊弧形造型。

04. 使弧形造型減去拱門造型，完成。

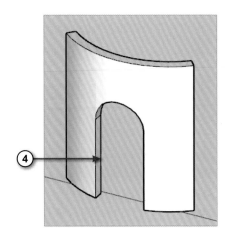

修剪

01. 點擊【 ▣ （**修剪**）】按鈕。

02. 先點選拱門造型。

03. 再點擊弧形造型，完成。

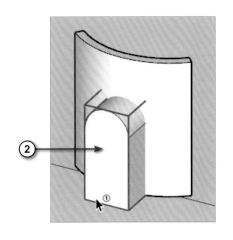
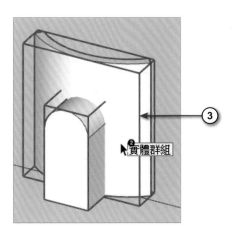

04. 點擊【 ✤（**移動**）】按鈕，將拱門造型移
開，可發現利用拱門造型修剪弧形造型
後，拱門造型會保留下來。

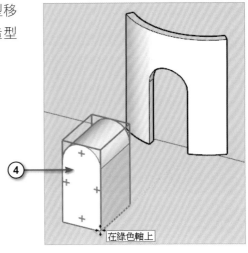

分割

01. 按下 Ctrl +T 取消選取。（或功能表【**編輯**】→【**取消全選**】）

02. 點擊【 ▣（**分割**）】按鈕。

03. 點擊拱門造型為第一個實體群組，弧形造型為第二個實體群組的完成圖。
（若先點擊弧形造型，再點擊拱門造型，結果也是相同的）

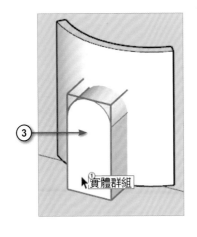
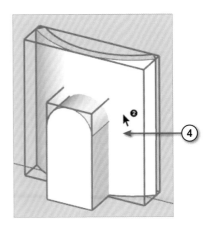

04. 點擊【 ✛（移動）】按鈕,將拱門造
型與新產生的實體移開,可發現拱
門與弧形造型相交處消失,並形成
新實體。

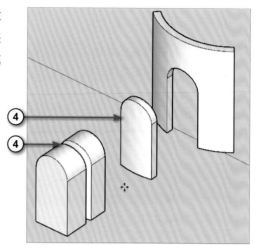

實體的注意事項

01. 開啟光碟範例檔〈2-6_實體的注意
事項.skp〉,點擊任一實心工具的指
令。

02. 滑鼠分別停留在三個方塊上,皆會顯示【**不是實體**】。若實體外有多餘的面、
實體沒有封閉、實體被線段分成兩塊以上,在 SketchUp 軟體中就不會被當作
實體。

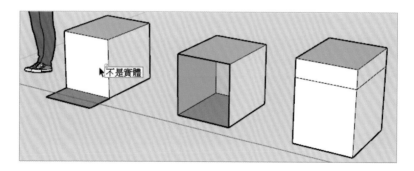

外層與聯合的差別

01. 開啟光碟範例檔〈2-6_ 外層與聯合的差別 .skp〉，場景中有兩組凹槽方塊與實心方塊，接下來要將兩者結合再比較結果。

02. 點擊【 ❖ （**移動**）】按鈕，點擊第一組的實心方塊右下角。

03. 移動到凹槽方塊端點。（一定要鎖點，若兩方塊中間有間隙，則結果不同）

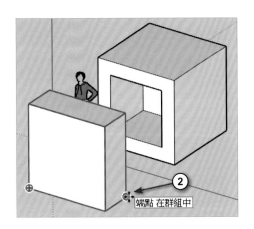

04. 第二組也以相同方式，將實心方塊右下角移動至凹槽方塊端點。

05. 點擊【 ▶ （**選取**）】按鈕，選取第一組的兩個方塊。

06. 點擊【**外層**】按鈕，結合兩個方塊。

07. 選取第二組的兩個方塊。

08. 點擊【**聯合**】按鈕，結合兩個方塊。

09. 點擊檢視工具列的【**X 射線**】，使模型透明化。

10. 使用【外層】結合的方塊，內部凹槽消失。使用【聯合】結合的方塊，內部凹槽會保留。若內部無凹槽，則【外層】與【聯合】結果會相同。

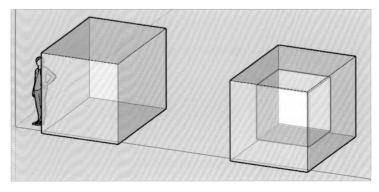

外層的結果　　　　　　　　　　　　　聯合的結果

外層與聯合的差別 2

01. 開啟光碟範例檔〈2-6_外層與聯合的差別 2.skp〉，點擊【 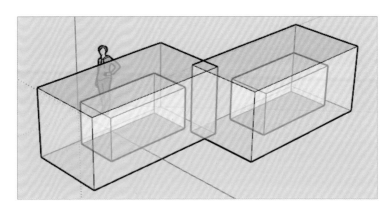（Ｘ射線）】，可發現此為兩個空心方塊，且兩個方塊空心部位沒有相交。

02. 選取兩個方塊，點擊【 ＿ （外層）】。

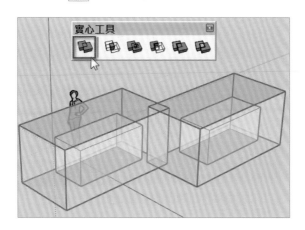

03. 使兩個方塊結合，且空心處保留。

04. 按下 Ctrl +Z 復原至未結合之前。選取兩個方塊，點擊【 ＿ （聯合）】。

05. 使兩個方塊結合，且空心處消失。由此可知，結合空心實體時，須注意內部空心的狀況，若非空心實體，則無須在意。

外層與差集的應用

01. 開啟光碟範例檔〈2-6_ 外層與差集的應用 .skp〉若椅子要同時減去所有方塊，可先將方塊結合，再用椅子減去。

02. 先選取所有方塊，點擊【外層】按鈕，結合所有方塊。

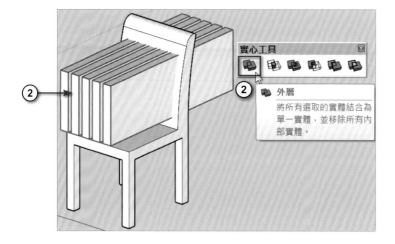

03. 點擊【 ⬚ （相減）】按鈕。先點選方塊。

04. 再點擊椅子。

05. 完成圖。

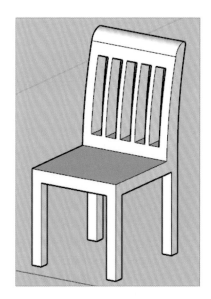

2-7 尺寸的應用

距離與長度尺寸

01. 開啟光碟中的範例檔〈2-7_尺寸的應用 .skp〉。

02. 點擊【 ✗ （尺寸）】按鈕。

03. 點擊直線左邊的端點為起點。

04. 點擊另一邊的端點為終點。

05. 將滑鼠往藍色軸方向移動,則可讓
 尺寸垂直放置。此時出現的尺寸為
 兩點之間的距離。

06. 將滑鼠往綠色軸方向移動,可使尺
 寸水平放置。在適當的位置按下滑
 鼠左鍵,決定尺寸的位置。

07. 將游標停留線段上,會出現藍色線
 段。

08. 在出現藍色線段時，按下滑鼠左鍵，可標註長度尺寸。按下滑鼠左鍵決定尺寸的位置。

斜線的尺寸標註

01. 點擊如圖所示的線段。

02. 將滑鼠往右上移動，會出現粉紅色的軸，此時出現的尺寸是斜線的距離。（若無法出現，需要環轉至其他適當視角。）

03. 往紅色軸移動滑鼠,可以標註高度尺寸。

04. 往藍色軸移動滑鼠,可以標註寬度尺寸。

05. 在尺寸上按下滑鼠右鍵→【文字位置】→【外部開始】,可以變更文字位置, 使尺寸容易辨識。

06. 在尺寸上按下滑鼠右鍵→【**文字位置**】→【**外部結束**】，則文字位置是反方向。

07. 使用【✎（尺寸）】或【✤（移動）】指令，可以修改尺寸位置。

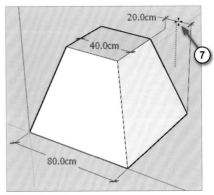

半徑與直徑

01. 使用【✎（尺寸）】指令，點擊如圖所示的圓形線段。

02. 將滑鼠往圓外移動，會出現直徑尺
寸，按下滑鼠左鍵決定直徑尺寸的位
置。

03. 在直徑尺寸上按下滑鼠右鍵→選擇【**類型**】→【**半徑**】，可將直徑的尺寸改為
半徑。

04. 完成圖，已將直徑尺寸改為半徑尺寸。

尺寸設定

01. 若認為標註字體過小，可至下拉式功能表點擊【**視窗**】→【**模型資訊**】。

02. 左邊欄位點擊【**尺寸**】，右邊選擇【**字型**】按鈕。

03. 讀者可自行選擇合適的字型大小，點擊【**確定**】。之後標註的尺寸皆為此大小。

04. 若是已經存在的尺寸，可先點擊【**選取全部尺寸**】，再點擊【**更新選擇的尺寸**】，就可以更新尺寸的文字大小。

05. 完成圖。

尺寸編輯

01. 點擊【（**移動**）】指令，移動線段位置，如圖所示，此時尺寸會因為長度不同而隨時更新。

02. 點擊【 ▶ （選取）】或【 ✕ （尺寸）】指令。左鍵點擊尺寸兩下，可以編輯尺寸，尺寸後方加上「長度」兩字。

03. 按下 Enter 鍵或在空白處點擊左鍵，結束尺寸編輯，完成如右圖。

04. 再次編輯尺寸，輸入「96.7cm \n 長度」，注意 \n 的斜線方向。

05. 完成如右圖，文字可換行。

06. 點擊【 ✛（**移動**）】指令，移動線段位置，會發現編輯尺寸後，尺寸大小 96.7 就不會變動了。

07. 點擊【 ▸（**選取**）】指令，左鍵點擊尺寸兩下編輯。「96.7cm」變更為「＜＞」大於小於的符號，則尺寸就會回復測量的長度。

08. 完成圖。

卷尺工具

01. 點擊【 ▦ （矩形）】按鈕，點擊原點為起始點，輸入「500，25」繪製出一個矩形。

02. 點擊【 ◆ （推拉）】按鈕，往上推拉出「300」，成為一道牆。

03. 點擊【 ✐ （卷尺工具）】按鈕，點擊左側的邊線。

04. 滑鼠往右移動（紅色軸方向），出現一條輔助線，輸入距離「100」，建立一條垂直輔助線。

05. 點擊剛建立的輔助線，滑鼠往右移動，
輸入距離「90」，製作另一條輔助線。

06. 點擊下方邊線。

07. 滑鼠往上移動（藍色軸方向），輸入距
離「200」，繪製水平輔助線。

08. 點擊【 ■ （**矩形**）】按鈕，直接在門的
位置描繪出矩形的形狀。

09. 點擊【 ▶ （選取）】按鈕，框選多餘的輔助線，按下 Delete 鍵刪除。

10. 也可以從功能表的【**編輯**】→【**刪除輔助線**】，刪除所有輔助線。

11. 完成圖。

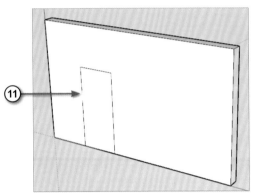

延伸練習　　請完成如下圖之窗戶位置。

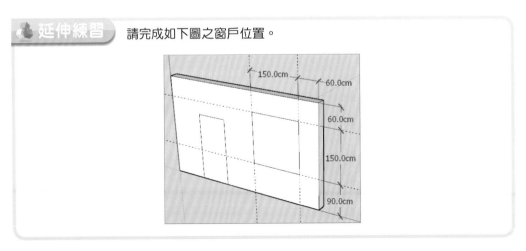

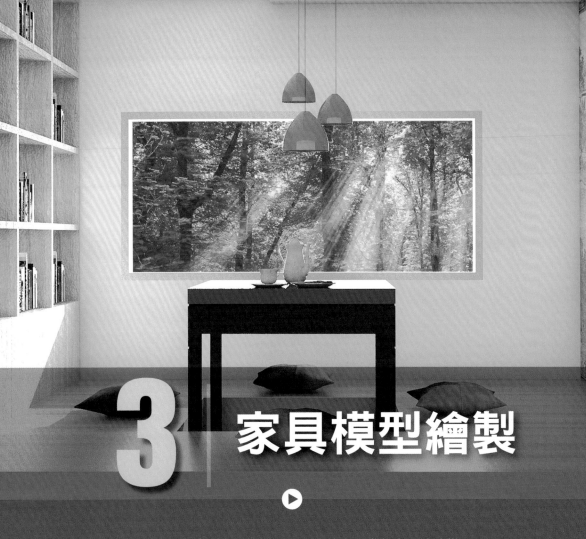

3 家具模型繪製

除了前一章節的繪製範例，本章額外介紹幾款家具的建模
方式，綜合運用繪製與編輯指令，更能掌握使用工具包的
時機，並舉一反三，嘗試繪製需要的家具。

3-1 茶几

01. 開啟一個新的檔案,並點擊【**視窗**】→【**模型資訊**】,在模型資訊下點選
【**單位**】→在格式的下拉式選單中點選【**公分**】。

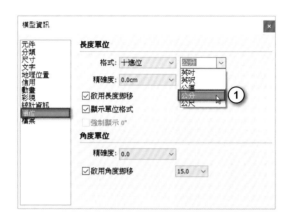

02. 將人形刪除,點擊【 ▨ (**矩形**)】按
鈕,點擊原點為起始點並輸入「100,
100」,按下 Enter 鍵。

03. 點擊【 ♠ (**推 / 拉**)】按鈕,將滑鼠
移動到矩形的上方並按下左鍵。

04. 將滑鼠往上移動並輸入「35」，按下 Enter 鍵。

05. 點擊【 ▶ （**選取**）】按鈕，點擊矩形的邊並按下滑鼠右鍵，點選【**分割**】。

06. 輸入「3」並按下 Enter 鍵，將線段分割成為三等份，如圖所示。

07. 依相同的方式，將另一邊線也分割成為三等份。

08. 點擊【✏ (**直線**)】按鈕,將剛剛分割的線段連接。

09. 繪製另外一條分割線做連接,如圖所示。

10. 點擊【▶ (**選取**)】按鈕,選取繪製好的線段。

11. 點擊【✛ (**移動**)】按鈕,按一下 Ctrl 鍵並點擊線段。

12. 將滑鼠向左方移動並輸入「2」，按下 Enter 鍵。

13. 依相同的方式複製出另一條線段，放在矩形的右側。

14. 點擊【 ✎（直線）】按鈕，將側邊的線段連接起來，將線段往下方繪製時必須在藍色軸向上面。

15. 繼續將另一條邊線連接起來，如圖所示。

16. 將側邊的線段都做連接。

17. 轉到矩形的另一邊也將中間線段做連接。

18. 點擊【 ◆ （推 / 拉）】按鈕，將滑鼠
移動到矩形的溝縫並按下左鍵。

19. 將滑鼠往下移動並輸入「2」，按下
Enter 鍵。

20. 將滑鼠移動到另一個面上並連續點擊滑鼠左鍵 2 次，就可以直接繪製出深度 2 的溝縫。

21. 依相同的方式點擊前方的面，如圖所示。

22. 將矩形轉到另外一個面，依相同的方式做出溝縫。

23. 點擊【 ▶ （選取）】按鈕並將物件全部選取，按下滑鼠右鍵點擊【建立群組】。

24. 點擊【移動】按鈕，點擊選取物件後，往上方移動並維持在藍色軸上，輸入「10」，按下 Enter 鍵。

25. 點擊【 ▨ （矩形）】按鈕，點擊矩形下方原點為起始點。

26. 滑鼠往內移動，輸入
「8，8」，繪製茶几腳。

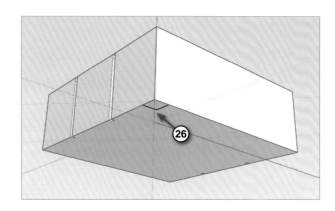

27. 點擊【 ◆ （ 推 / 拉 ）】
按鈕，點擊矩形面，滑
鼠往下移動後輸入「10」。

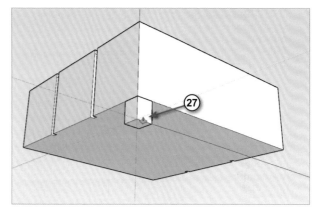

28. 點擊【 ▶ （ 選取 ）】按
鈕，點擊矩形下方的面。

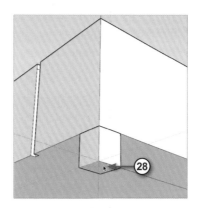

29. 點擊【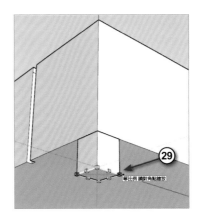（比例）】按鈕，將滑鼠移動到對角點的位置。

30. 按住 Ctrl 鍵，將茶几腳往內縮，比例值大約在「0.7」。

31. 點擊【　（選取）】按鈕在茶几腳上點擊滑鼠左鍵三下，並選取茶几腳，按下滑鼠右鍵點擊【建立群組】。

32. 點擊【✛（**移動**）】按鈕，按一下 Ctrl 鍵複製，點擊茶几腳右上角點為基準點。

33. 將複製的茶几腳移動到右邊的茶几端點，如圖所示。

34. 點擊【▶（**選取**）】按鈕並按下 Shift 鍵，選取另一邊的茶几腳。

35. 點擊【（移動）】按鈕，並點擊茶几腳的端點。

36. 按下 Ctrl 鍵，點擊茶几右邊端點。

37. 完成茶几繪製。

3-2 沙發

底座

01. 開啟一個新的檔案，並點擊【**視窗**】→【**模型資訊**】，在模型資訊下點選
【**單位**】→在格式的下拉式選單中點選【**公分**】。

02. 點擊【　（**矩形**）】按鈕，點擊原點為起始點並輸入「200，90」。

03. 點擊【 🖑（**偏移**）】按鈕，點擊矩形面。

04. 滑鼠往內移動，輸入數值「10」，將矩形往內偏移 10。

05. 點擊【 ✏️（**直線**）】按鈕，並點擊端點繪製直線，將扶手延伸到邊。

06. 繪製直線，連接另一邊的扶手，如圖所示。

07. 點擊【 ▶ （**選取**）】按鈕，並選取多於的線段做刪除。

08. 選取椅背的線段，點擊【 ✥ （**移動**）】按鈕。

09. 點擊線段中點，將滑鼠往前移動，並輸入數值「5」。

10. 點擊【 ✎ （**直線**）】按鈕，繪製直線，將扶手的線段延伸到邊。

11. 繪製直線將另一邊的扶手線段做延伸。

12. 點擊【🔷（推 / 拉）】按鈕，將滑鼠移動到椅背的位置按下滑鼠左鍵，往上移動並輸入「55」。

13. 將滑鼠移動到扶手的位置按下滑鼠左鍵，往上移動並輸入「40」。

14. 將滑鼠移動到另一邊扶手的位置，並連續點擊兩次滑鼠左鍵。

15. 將滑鼠移動到椅墊的位置按下滑鼠左鍵，往上移動並輸入「12」。

16. 完成沙發骨架模型。

17. 選取所有的物件，按下滑鼠右鍵點選【**反轉表面**】。

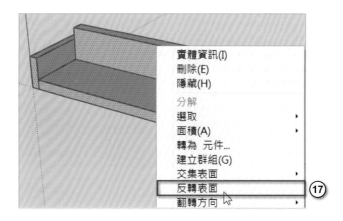

18. 點擊【 ▶ （**選取**）】按鈕，點選椅背的面。

19. 點擊【 ⟳ （**旋轉**）】按鈕，按下鍵盤的右方向鍵，使圓盤固定在紅色軸向，點擊椅背的端點，如圖所示。

20. 將滑鼠往綠色軸方向移動，並按下滑鼠左鍵，定位旋轉的起點。

21. 將滑鼠往上些微移動，並輸入旋轉值「8」。

22. 點擊【選取】按鈕，選取所有的物件，並按下滑鼠右鍵，點擊【**建立群組**】。

23. 完成圖。

坐墊

01. 點擊【▦（**矩形**）】按鈕，點擊沙發內側端點為起始點。

02. 將滑鼠往右下方移動並在中點的位置按下滑鼠左鍵。

03. 點擊【 （**推 / 拉**）】按鈕，點擊矩形並往上移動，輸入「12」。

04. 點擊【 （**選取**）】按鈕，左鍵點擊椅墊三下，選取椅墊。

05. 將椅墊往左邊移動，並沿著紅色軸方向移動。

06. 點擊【 ⌂ （**正視圖**）】按鈕，將畫面轉到正視角度。再點擊功能表【**鏡頭**】→
【**平行投影**】。

07. 點擊【 ▦ （**矩形**）】按鈕，在上方繪製一個「2，2」的矩形。

08. 點擊【 ⌀ （**兩點圓弧**）】按鈕，點擊兩邊邊線，
並往上移動出現洋紅色的線段後，輸入半徑
「2」並按下 Enter 鍵。（詳細圓弧操作可複習第
2-2 章節）

09. 點擊【**選取**】按鈕，刪除左上方多餘的線段，
完成圓弧繪製。

10. 點擊【**兩點圓弧**】按鈕，點擊兩邊線段，將圓弧往內角移動並出現洋紅色圓弧線段，輸入「5」。

11. 依相同的方式繪製出圓弧，如圖所示。

12. 點擊【◆（**推／拉**）】按鈕，點擊圓弧外側的平面，往下做推拉。

13. 依相同的方式將其他三個位置都做出圓角。

14. 選取步驟 9 繪製好的圓弧，點擊【 ✤ （移動）】按鈕，點擊圓弧左下角點。

15. 移動到椅墊上方的端點，如圖所示。

16. 點擊【 ✐ （路徑跟隨）】按鈕，並點擊要路徑偏移的圓弧面。

17. 滑鼠先移動到圓弧下方端點，再沿著椅墊的路線移動。

18. 或按下 [Alt] 鍵，點擊上方平
面，就可以完成整圈的路徑
跟隨。

19. 點擊【 ✏️ （**直線**）】按鈕，
繪製一條線段點擊兩側的端
點。

20. 點擊【選取】按鈕，選取多
餘的線段，按 [Delete] 鍵刪
除。

21. 由右往左框選上方的物件，如圖所示。

22. 點擊【✥ （**移動**）】按鈕並按下 ⌨Ctrl 鍵，往上複製物件。

23. 將滑鼠移動到複製的物件上按下滑鼠右鍵，點擊【**翻轉方向**】→【**藍色方向**】。

24. 將複製的物件往藍色方向翻轉。

25. 點擊【 ✛ (**移動**)】按鈕，將物件往下移動。

26. 滑鼠左鍵點擊剛剛複製的物件端點。

27. 滑鼠左鍵點擊上方要連接的端點。快速複製完成椅墊下方的圓角。

若不希望此處有縫
隙，可直接重複步
驟 14 ～ 20，使用
路徑跟隨製作圓角。

28. 選取椅墊並按下滑鼠右鍵，並點擊【**建立群組**】。

29. 點擊【✏（**直線**）】按鈕，在沙發的中間位置繪製一條線段。

30. 點擊【✏（**直線**）】按鈕，在椅墊的中間繪製一條線段。

31. 從線段中點往下繪製一條長度「8」的線段。

32. 選取椅墊，點擊【✛（**移動**）】按鈕，選取剛剛繪製的線段下方。

33. 將椅墊移動到沙發的中點，如圖所示。

34. 點擊【✛（**移動**）】按鈕並按下 Ctrl 鍵，往右複製一個椅墊並輸入「90」。

35. 點擊【✛（**移動**）】按鈕並按下 Ctrl 鍵，往上複製一個椅墊。

36. 點擊【比例】按鈕，點擊中間的綠色點，往內移動，並輸入「0.6」，縮小 0.6
倍。

37. 點擊【▢（左視圖）】按鈕，點擊【◇（Ｘ射線）】架構。

38. 點擊【旋轉】按鈕，點擊中心位置，當作旋轉的基準點。

39. 將滑鼠往左邊綠色軸移動，按下滑鼠左鍵。

40. 將椅背靠墊移動旋轉到適當的角度，並按下左鍵。

41. 點擊【 ◈ （**移動**）】按鈕，將椅背靠墊移動到適當的位置。

42. 點擊【✥（移動）】按鈕並按下 Ctrl 鍵，往右移動並輸入「90」複製一個椅背靠墊。

43. 完成沙發繪製。

4 材料與貼圖

在室內設計的場景中，每個物件都會有不同的材質，包括反射、折射、透明度、顏色、圖樣，本章介紹使用 SketchUp 內建的材料面板，替模型表面貼上材質，以及如何管理這些材質，而後續的材質反射特性，必須搭配 V-Ray 外掛材質工具來設定，會在第六章節介紹。

4-1　材料編輯器

01. 點擊【 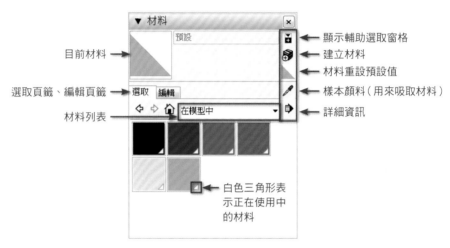（**顏料桶**）】按鈕，出現材料編輯器，點擊【 ⌂ 】將材料列表切換為【**在模型中**】，如下圖所示。

目前材料 →
選取頁籤、編輯頁籤 → 選取　編輯
材料列表 →

→ 顯示輔助選取窗格
→ 建立材料
→ 材料重設預設值
→ 樣本顏料（用來吸取材料）
→ 詳細資訊

白色三角形表示正在使用中的材料

小觀念

預設材料為雙面材料，方便辨識正反面；白色是正面，灰色是反面。

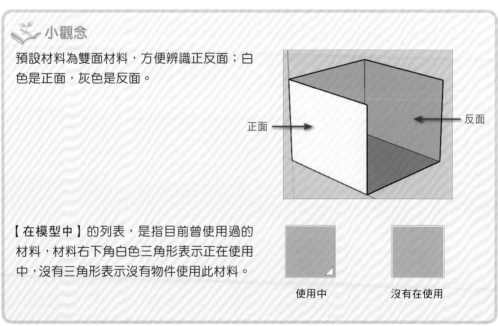

正面　　　　　　　　　　　　　　　　反面

【**在模型中**】的列表，是指目前曾使用過的材料，材料右下角白色三角形表示正在使用中，沒有三角形表示沒有物件使用此材料。

使用中　　　　　　沒有在使用

4-2 填充材料

如何填充材料與編輯

01. 請開啟光碟範例檔〈4-2_填充材料.skp〉，點擊【 ⚙（顏料桶）】按鈕，在材料列表中選擇【石頭】。

02. 選擇【花崗岩】材料。

03. 點擊右側牆面,將材料填入牆面,如圖所示。

04. 同步驟 3,將其他牆面皆填入材料,如圖所示。

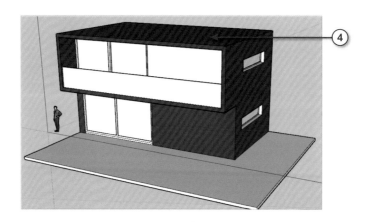

05. 在材料面板中,點擊【編輯】頁籤。

06. 並設定材料的尺寸為「100」。

07. 回到【**選取**】頁籤。

08. 材料列表選擇【**玻璃與鏡面**】→點擊【**半透明藍色玻璃**】材料。

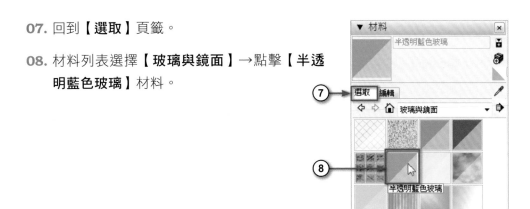

09. 將光碟範例檔中的玻璃全部填上材料，如圖所示。

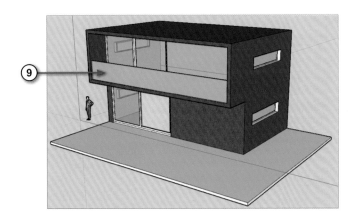

10. 點擊【**編輯**】頁籤，將【**不透明度**】數值降低，做出玻璃的透明感。

建立貼圖材料

01. 按下【**顏料桶**】，打開材料面板，點擊
【▨】圖示回到預設值材料。

02. 再點擊【▧】（建立材料）】

03. 開啟建立材料面板，點選【▱】圖示，開啟
光碟範例檔〈木地板 .jpg〉。

04. 將材料名稱改成「木地板」，按下【**確定**】。

05. 將地板填上【**木地板**】材料。

06. 打開【**編輯**】頁籤調整材料大小，將寬度改為「1000」，如圖所示。

07. 若長寬想分別設定，可點擊【 ⦗⦘ 】可解除長寬比再設定。

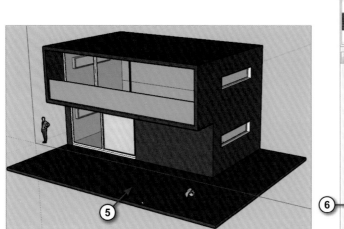

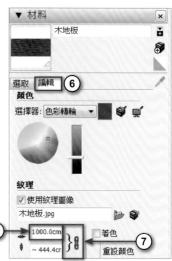

08. 完成圖。

選取填充

01. 請開啟光碟範例檔〈4-2_ 選取填充 .skp〉，按下【**選取**】指令，在右側窗戶上點擊左鍵三下，即可選取到整個窗戶，如圖所示。

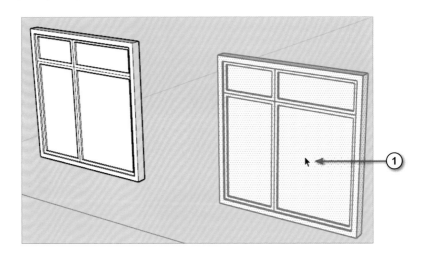

02. 點擊【**顏料桶**】按鈕，材料列表選擇【**顏色**】。

03. 任意選取一顏色。

04. 點擊窗戶填上顏色。

05. 點擊【**選取**】按鈕，按左鍵選擇第一片玻璃。

06. 再按住 Ctrl 鍵選擇其他玻璃，背面也需要選取。

 小秘訣

因為窗戶已經在已選取狀態，所以選擇第一片玻璃時，不要按住 Ctrl 鍵，否則無法只選取一片玻璃。

07. 點擊【顏料桶】指令，再選擇其他顏色填入被選取的玻璃中，如圖所示。

相鄰填充（輔助鍵 Ctrl ）

與點擊的面相鄰且相同材料的所有面，都會被填充。

01. 點擊【顏料桶】按鈕，材料列表選擇【金屬】
→【鋁】材料。

02. 按住 Ctrl 鍵，滑鼠移動至窗框上會出現【 🧴 】
圖示，將材料填入窗框，窗框皆為相鄰且相同
材料，所以可以直接替換材料。

相鄰替換填充（輔助鍵： Shift ＋ Ctrl ）

在同一物件裡，與點擊的面同材料的面，都會被填充。

01. 材料列表選擇【玻璃與鏡面】→【半透明藍色玻璃】材料。

02. 按住 Shift 鍵 ＋ Ctrl 鍵，出現【 🖫 】圖示，點擊顏料桶所指示的面。在此物件中，與點擊的面同材料的面，會全部替換成相同材料，所以可以把玻璃材料全部替換，玻璃的面沒有連接也可以替換。

替換填充（快捷鍵： Shift ）

在場景中與點擊的面同材料的所有面，都會被填充。

01. 請開啟光碟範例檔〈4-2_ 替換填充 .skp〉，點擊【顏料桶】按鈕，點擊選擇【玻璃與鏡面】→【半透明灰色玻璃】材料。

02. 按住 Shift 鍵，出現【 🖱 】圖示，點選其中一個杯子。

②

03. 在場景中所有與點擊的面同材料的面，都可被填充。即使是分開的杯子，只要原本是相同材料，還是會被替換成新材料。

③

樣本顏料（快捷鍵：Alt ）

可吸取場景中原有的材料，將吸取的材料貼給其他物件，增加貼附材料的速度。

01. 開啟光碟範例檔〈4-2_ 樣本顏料 .skp〉，按下【選取】按鈕，將左側木櫃點擊左鍵三下，選到全部木櫃。

①

02. 點選【**顏料桶**】，在材料面板中選擇【 】，點選有材料的木櫃的面，就可以吸取到木櫃的材料。

03. 點擊左側木櫃，將吸取到的材料填上被選取的物件。

💡 小秘訣

在使用【顏料桶】填充材料時，也可以按住 Alt 鍵，點擊物件來吸取材料。

4-3 集合的使用方式

儲存材料

01. 請打開光碟範例檔〈4-3_集合的使用方式 .skp〉，點選【**顏料桶**】，材料列表切換至【**在模型中**】，可檢視在模型中使用的材料。

02. 在材料面板上選擇任一想儲存的房屋材料。

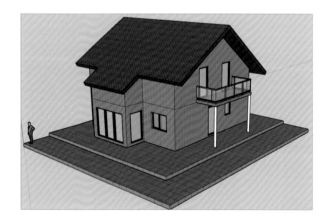

03. 在材料上點擊右鍵，選擇【**另存為**】，可將材料存為 .skm 檔。

04. 在 C 槽建立新資料夾，命名為「常用 SKP 材料」，點擊【**存檔**】，就可以將材料儲存。

05. 點擊【 ➡ （詳細資訊）】→【**將集合儲存為⋯**】，可將整個【**在模型中**】列表的材料儲存。

06. 在 C 槽建立新資料夾，命名為「場景材料」，點擊【**選擇資料夾**】，就可以將材料儲存。

07. 會自動跳至【**場景材料**】列表，但重開 SketchUp 軟體後，此列表會消失。

集合的建立與編輯

01. 點擊【 ▣ （**詳細資訊**）】按鈕→【**將集合新增到收藏夾…**】。

 小秘訣

若用【開啟或建立集合…】選項，建立的集合只是暫時的，重新執行 SketchUp 就會
不見。若用【將集合新增到收藏夾…】選項，則重開 SketchUp 後集合不會消失。

02. 選擇上一小節建立的「常用 SKP 材料」，點擊【**選擇資料夾**】。

03. 開啟下拉式選單，可看見上一節儲存的材料會
在選單的最底下。

04. 點擊【 ▪ 】按鈕，顯示輔助選取窗格。

05. 在【**輔助選取窗格**】中選擇【**在模型中**】列表
或其他任意列表。

06. 將需要的材料拖曳至【**常用 SKP 材料**】中，可以將材料一併儲存於常用 SKP
材料的資料夾內，結果如右圖所示。

07. 再點擊一次【】，即可關閉輔助選取窗格，完成圖如下。

刪除集合

01. 點擊【 ➡ （詳細資訊）】按鈕→【從收藏夾中移除集合…】。

02. 點選【**常用 SKP 材料**】集合，按下【**移除**】按鈕。

03. 開啟下拉式選單，往下滾動滑鼠滾輪移至選
單最下方，確認【**常用 SKP 材料**】已被刪除。

🔔 **小提醒**

刪除集合只是從材料庫中移除，建立的資料夾還是會存在檔案總管中。

整理材料

01. 新建或使用過的材料都會保存在【**在模型中**】的集合裡，但不再使用的材料過
多會顯得凌亂，必須清除沒有使用的材料。假設此房屋的材料全部不需要，先
點擊【**選取**】指令，將房屋全部選取起來。

02. 點擊【**顏料桶**】指令，在材料面板中點擊【】。

03. 點擊房屋填上預設材料，如圖所示。此動作讓房屋沒有使用任何材料，變成空白房屋。

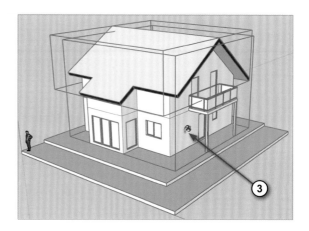

04. 屋頂邊緣還有灰色顏色的材料，因為此材料是直接指定給面，不是指定給群組，必須使用【**選取**】指令，左鍵點擊兩下屋頂來編輯群組。再左鍵三下點擊屋頂，全選所有屋頂的面。

05. 使用【**顏料桶**】，點擊屋頂填入預設材料。

06. 在材料面板的【**在模型中**】點擊【 ▶ （**詳細資料**）】，選擇【**清除未使用的項目**】，將未使用到的材料刪除。

07. 因為房屋沒有貼材料，原本房屋的材料會被清除，材料庫變得整齊，使用中材料也可看得很清楚。

材料存放位置

01. SketchUp 新版本材料的存放位置有變更。SketchUp2016 之前的版本，材料存放在安裝碟的 Program Files\SketchUp\SketchUp 2016\Materials 目錄中，新版本則是存在 C:\ProgramData\SketchUp\SketchUp 2018\SketchUp\Materials，若將材料檔放置在此目錄中，每次執行 SketchUp 都可以看到，反之，刪除就看不到了。

02. ProgramData 是個隱藏的資料夾，必須要先設定為顯示才能看見。先打開 Windows 檔案總管，點左上角的【組合管理】→【資料夾和搜尋選項】。（截圖為 Windows7 版本）

03. 點擊【檢視】頁籤，在進階設定欄位把捲軸往下拉，選取【顯示隱藏的檔案、資料夾及磁碟機】，就可以看見 ProgramData 資料夾。

04.【隱藏已知檔案類型的副檔名】也可以取消勾選，可看見 SketchUp 檔案副檔名 .skp、備份檔 .skb、材料檔 .skm 的副檔名。

05. 到檔案總管 C:\ProgramData\SketchUp\SketchUp 2018\SketchUp\Materials 的位置，就可以看到 SketchUp 內建材料。

06. 可將自己的材料資料夾放在此目錄中，每次執行 SketchUp 都可以看到，反之，刪除就看不到了。

07. 重開 SketchUp 後，可在材料列表看見資料夾。

4-4 貼圖與貼圖座標

平面貼圖

01. 請開啟光碟範例檔〈4-4_平面貼圖.skp〉點擊【**顏料桶**】按鈕。

02. 點擊【▨】按鈕，再點擊【▧】建立材料。

03. 在建立材料對話框中選擇【**瀏覽材料圖像檔案**】，選擇任一圖片或光碟範例檔〈螢幕.jpg〉。

04. 更改材料名稱，並按【**確定**】鍵。

05. 選擇【**顏料桶**】按鈕，將材料填入左邊電腦螢幕。

06. 在螢幕位置點擊右鍵，選擇【**紋理**】→【**位置**】。

07. 紅色圖釘：按住滑鼠左鍵並拖曳，可移動紋理。

08. 綠色圖釘：按住滑鼠左鍵並拖曳，可縮放大小或旋轉紋理。

09. 藍色圖釘：按住滑鼠左鍵並拖曳，可像平行四邊形般變形，也可改變高度。

10. 黃色圖釘：按住滑鼠左鍵並拖曳，可像梯形般扭曲變形，有透視感。

11. 進入四個圖釘的編輯模式時，在畫面中圖片的位置，按住滑鼠左鍵拖曳可任意移動。

12. 點擊滑鼠右鍵→【**重設**】，可將紋理回復為原本狀態。

平面貼圖快速流程

01. 紅色圖釘拖曳至左下角。

02. 綠色圖釘拖曳至右下角,決定寬度。

03. 藍色圖釘拖曳至左上角,決定高度。

04. 黃色圖釘不動,直接點擊滑鼠右鍵→
　　【**完成**】(或是在畫面空白處點擊滑鼠
　　左鍵),離開編輯模式。

05. 若點擊材料面板內的圖。

06. 再貼至右邊電腦螢幕，則材料的紋理座標會回復到一開始未設定座標的狀態。

07. 按住 Alt 鍵點擊左邊螢幕，吸取已修改過紋理的材料。(或使用【✏ (**樣本顏料**)】來吸取材料)

08. 再填入右邊螢幕，就可以將螢幕材料以相同大小填入。

09. 若位置有點位移，可再次點擊滑鼠右鍵→【紋理】→【位置】。

10. 將紅色圖釘拖曳至左下角，點擊右鍵→【完成】。

投影貼圖

01. 請開啟光碟範例檔〈4-4_投影貼圖.skp〉，將鏡頭切換為【平行投影】。

02. 點選【正視圖】。

03. 點擊功能表的【檔案】→【匯入】，將盆栽的圖案匯入。

04. 檔案類型要選擇【JPEG 圖像（＊.jpg）】，才能選到光碟範例檔〈圖案.jpg〉，點擊【匯入】。

05. 匯入時，點擊左鍵可決定圖片匯入位置。

06. 往右上方移動再按一次左鍵，可決定圖片尺寸。

07. 開啟【Ｘ射線】，使物件變透明，確認圖案與盆栽位置重疊。

08. 在圖片上按下右鍵→選擇【分解】，分解群組後才能吸取材料。關閉【Ｘ射線】。

09. 再按一次右鍵→【紋理】→將【投影】打勾。

10. 點選【**顏料桶**】，在材料面板選擇【 ✏ （**樣本顏料**）】，吸取圖片上的材料。

11. 再將吸取到的材料填入盆栽內，即可將圖片材料投影至盆栽上。

 小秘訣

若沒有開啟投影，有可能變成如下所示。

12. 將盆栽環轉至背面，選擇上方功能表的【**檢視**】→將【**隱藏的幾何圖形**】打勾。

13. 將材料面板的材料設定為【**預設值**】。

14. 再將預設材料填入背面有圖案處，如圖所示。

15. 最後再將功能表【**檢視**】→【**隱藏的幾何圖形**】關閉，將盆栽前的圖片刪除，即可完成投影貼圖。

正面（正視圖）

背面（後視圖）

透明貼圖

01. 點選【**顏料桶**】，在材料面板上點選【**預設值**】。

02. 再點選【**建立材料**】。

03. 在建立材料面板中，選擇【 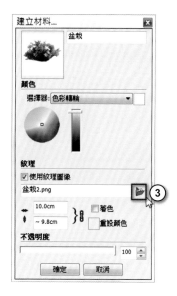 （**瀏覽材料圖像檔案**）】，選擇光碟範例檔中任一個〈盆栽 .png〉檔案。

04. 將圖片填入盆栽上方矩形中，並在矩形上按滑鼠右鍵，選擇【**紋理**】→【**位置**】。

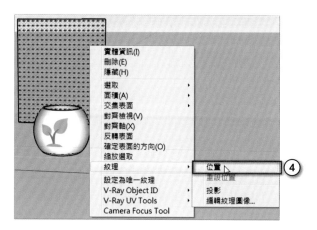

05. 滑鼠左鍵拖曳綠色圖釘，調整圖片大小。

06. 將圖片調整好，滑鼠左鍵拖曳圖片到適當位置，
如圖所示。調整完成之後，按下滑鼠右鍵→選
擇【**完成**】。

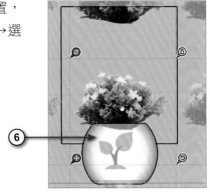

07. 點擊【**移動**】指令，按下 Esc 取消選取，將矩形上、左、右，側的邊往內移
動，調整成盆栽的合適大小。

08. 點擊【**選取**】指令，將四條邊線選取起來，在邊上按下滑鼠右鍵，選擇
【**隱藏**】。

09. 點擊功能表【**鏡頭**】，切換回【**透視圖**】，即可完成透明貼圖。

 小秘訣

若要將隱藏的線條顯示出來，請點選功能表【編輯】→【取消隱藏】→【全部】，即可將隱藏的物件顯示。

5 進階工具介紹

▶

本章節可以幫助您使用各種便利的工具,「圖層管理器」可分開管理傢俱、牆面,使得畫面不凌亂,進而增加繪圖效率;「攝影鏡頭」隨時切換視角,且可拍攝廣角鏡頭,彩現測試不煩惱;最後,制定一個「風格樣式」,不管未來遇到什麼類型的專案,都可以調整出最適合的表現方式。

5-1 圖層管理

準備工作

- 開啟光碟範例檔〈5-1_ 圖層面板 .skp〉。

正式工作

01. 滑鼠移動至畫面右側的托盤，從預設面板可以看到圖層管理器的介面。

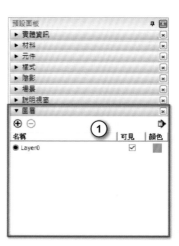

02. 下圖為圖層管理器的介面。

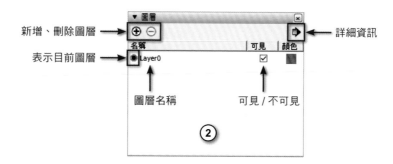

新增、刪除圖層 ────▶

表示目前圖層 ────▶

圖層名稱

可見 / 不可見

詳細資訊

②

💡 **小秘訣**

新繪製的物件會被歸納在【目前圖層】中，所以若【目前圖層】是 Layer 0，新繪製的物件都是屬於 Layer 0 圖層。

03. 點擊【 ⊕（新增圖層）】按鈕，會出現圖層 1。

04. 在圖層 1 上點擊滑鼠左鍵兩下，可以編輯名稱，更名為【天花板】。

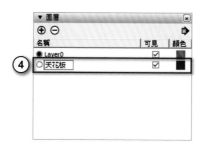

05. 在房間的天花板上點擊滑鼠右鍵 →【**實體資訊**】。

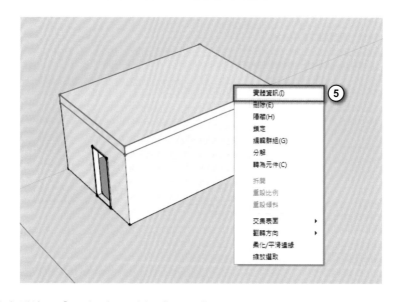

06. 在【**實體資訊**】面板中，點擊【**圖層**】的下拉式選單，選擇【**天花板**】圖層。
這個步驟是將天花板從【**Layer 0**】圖層移至【**天花板**】圖層。

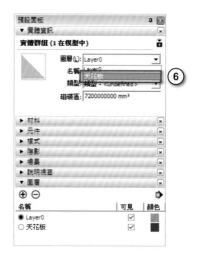

07. 在【圖層】面板中,將天花板圖層的【可見】選項取消勾選,天花板圖層會被
隱藏。隱藏的物件是無法選取的。在建模的時候,視角常常被物件擋到,此時
可以利用圖層的可見選項將物件隱藏,以利於工作的進行。

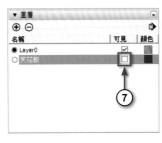

08. 點擊【 ⊕ (新增圖層)】按鈕,新增三個圖
層。

09. 點擊滑鼠左鍵兩下,編輯名稱分別為傢俱、
牆面、空白圖層。

10. 在工具列空白處按下滑鼠右鍵,開啟【圖
層】工具列。

11. 下圖為圖層工具列。

打勾表示目前圖層 ⟶

12. 點擊【 �lↄ （選取）】按鈕，選取書桌，按住 Ctrl 鍵，再選取床。

13. 點擊圖層工具列中的下拉式選單，選擇【**傢俱**】圖層，將書桌和床移至【**傢俱**】圖層。

箭頭符號表示選取
物件所在的圖層 ⟶

14. 點擊【 ▲ （選取）】按鈕，選取外牆。

15. 點擊圖層工具列的下拉式選單，選擇【**牆面**】圖層，將外牆移至【**牆面**】圖層。

16. 點擊圖層管理器的【**詳細資訊**】→【**各圖層具有不同顏色**】選項。

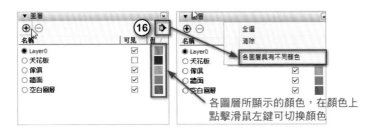

17. 物件顏色會以圖層來分顏色，可以很清楚的區分不同圖層。但是只限於辨識圖層，與最後的彩現沒有關聯。

18. 點擊圖層管理器的【**詳細資訊**】→【**清除**】選項，可清除沒有被使用的圖層，如圖所示，【**空白圖層**】已被清除。

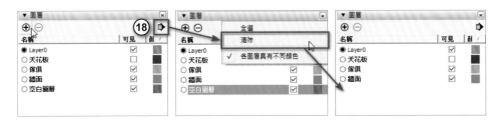

19. 若要刪除牆面圖層，先選取【**牆面**】圖層，此時按住 Ctrl 鍵可以加選其他圖層。

20. 選完圖層，再點擊【⊖（**刪除圖層**）】按鈕，即可刪除【**牆面**】圖層。

21. 若在要刪除的圖層中有物件存在，則會跳出一個視窗，如圖所示。點擊【**將內容移至預設圖層**】，在【**牆面**】圖層內的物件會被移至預設【Layer 0】圖層中。

22. 選取外牆，會發現外牆已被移至【Layer 0】圖層中。

5-2 攝影鏡頭

01. 開啟光碟範例檔〈5-2_鏡頭工具.skp〉。下圖為開啟檔案後的畫面。

02. 調整畫面至適當視角後，在工具列上點擊滑鼠右鍵，點擊【**進階鏡頭工具**】，開啟鏡頭的工具列。

03. 點擊【 】按鈕，可以新建一個鏡頭。

在建立鏡頭前，要點擊功能表的【鏡頭】→ 確認是
在【透視圖】的狀態下，才能確定建立鏡頭的畫面
是正確的。

04. 點擊建立鏡頭後，跳出視窗，輸入鏡頭名稱，點擊【確定】。

05. 畫面左下角會出現鏡頭的屬性，表示目前是以鏡頭的角度來觀看物件。

06. 畫面正中央有十字記號，表示鏡頭的中心，也就是目標點。

07. 狀態列會顯示操作鏡頭的快捷鍵。按下鍵盤的方向鍵可以控制相機目標點，按
住 shift＋方向鍵則是控制相機機身前進或左右移動，按住 Shift ＋ Ctrl ＋ 上
下方向鍵可以控制相機上升下降。

08. 點擊滑鼠右鍵 → 【**編輯鏡頭**】，可編輯鏡頭屬性。

09. 將焦距設為 30 厘米，焦距越小，鏡頭呈現廣角鏡拍攝效果，但焦距太小的
話，畫面會過度變形顯得不正常。焦距越大，則是呈現望遠鏡的拍攝效果。

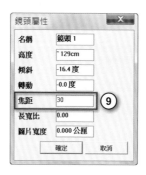

10. 可利用滾動滑鼠滾輪將鏡頭畫面調遠與調近，並環轉調整視角，完成畫面如
下圖。

11. 點擊滑鼠右鍵 →【**鎖定鏡頭**】，避免不小心移動到鏡頭畫面。或是選擇【**完成**】，可以直接離開鏡頭。

12. 鎖定之後移動畫面，就可以離開鏡頭畫面，環轉至由窗外觀看，可以看見鏡頭。

13. 點擊【 】按鈕，可以顯示或隱藏鏡頭。

14. 鏡頭隱藏後如下圖。再次點擊【 】按鈕，可以顯示鏡頭。

15. 點擊【】按鈕，可以由鏡頭畫面觀看。

16. 跳出視窗，選取鏡頭 1，點擊【**確定**】。

17. 可回到鏡頭畫面。

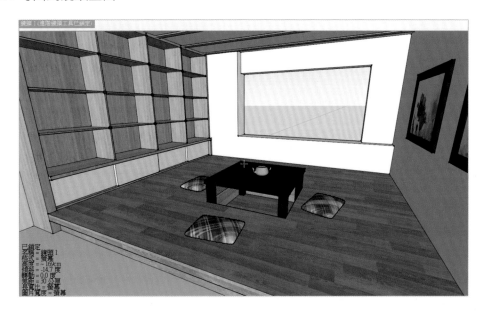

💡 小秘訣

點擊畫面左上角的【鏡頭 1】，也可以切換回鏡頭畫面。

5-3 樣式

5-3-1 切換樣式

01. 開啟檔案〈5-3_ 樣式設定 .skp〉。

02. 滑鼠移動到上方工具列的空白位置按下滑鼠右鍵，
勾選【樣式】。

03. 在工具列上方會出現樣式的選項。

04. 點擊【 （帶紋理的陰影）】按鈕，就會顯示有貼圖的樣式。

05. 點擊【 ◈ （陰影）】按鈕，就不會顯示材料的樣式。

06. 點擊【 ◇ （隱藏線）】按鈕，背面的線將會被隱藏。

07. 點擊【 ◈ （線框）】按鈕，會看到所有的線段。

08. 點擊右邊面板下的【**樣式**】前方三角形，再點擊選取下方的下拉式選單，也可以選取其他的樣式。

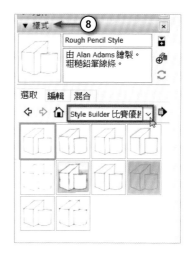

09. 點擊選取下方的【 🏠 】，所有使用過的樣式就會顯示在下方圖示，也可以點擊做切換。

10. 點擊右方【 ▶ （詳細資訊）】，如圖所示。

11. 點擊【**清除未使用的項目**】，如圖所示。

12. 所有的樣式會被刪除，只剩下目前使用的。

5-3-2 編輯樣式

01. 延續上一小節檔案操作。

02. 在樣式下方的【**建築樣式**】中，點擊【**編輯**】
頁籤。

03. 點擊【**邊線設定**】頁籤，如圖所示。

04. 將【**端點**】及【**延長線**】取消勾選，並在【**輪廓**】的欄位中輸入「1」。

05. 此時圖中的端點會被取消，線段也會變細。

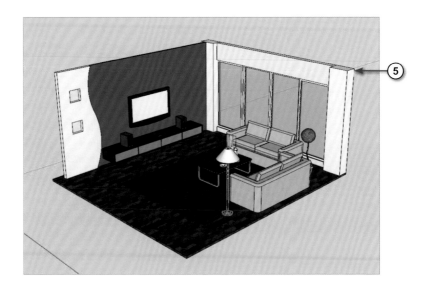

06. 點擊【**背景設定**】頁籤，並點擊【**天空**】右邊的顏色欄位。

07. 點選所要變更的顏色，並按【**確定**】。

08. 點擊【**地面**】做勾選，並點擊【**地面**】右邊的顏色欄位。

09. 點選所要變更的顏色，按下【**確定**】。

10. 完成變更背景的顏色。

11. 點擊【浮水印設定】頁籤，並點擊下方的
【 ⊕ 】圖示。

12. 點擊光碟範例檔【Logo.png】，並點擊【開啟】。

13. 點擊【覆蓋圖】，並點擊【下一個】。

14. 將【混合】箭頭移動到中間，並點擊【下一個】。

15. 點擊【在螢幕中定位】，並點擊左下角的圖示，將比例調整到適當的大小後，按下【完成】。

16. 在畫面的左下方就會出現浮水印。

17. 連續點擊樣示下方的浮水印兩下，可以再進入編輯的模式。

18. 將【**顯示浮水印**】取消勾選，可以暫時將浮水
 印隱藏。

19. 點擊【**水印 1**】，再點擊【⊖】圖示，可以將
 浮水印刪除。

20. 點擊【**是**】，進行刪除。

21. 點擊【建模設定】頁籤，如圖所示。

22. 並選取圖形中的柱子，如圖所示。

23. 點擊【選取項目】右邊的顏色欄位，如圖所示。

24. 將顏色調整到紫色，並按下【**確定**】。

25. 所選取到的物件就會改變為設定的顏色。

26. 點擊【**選取**】頁籤，如圖所示。

27. 上方的樣示圖示中會出現上下的箭頭形狀，在圖示上點擊滑鼠左鍵。

28. 可以將剛才的設定儲存到下方的建築樣式中。

5-3-3 編輯樣式

01. 延續上一小節檔案操作。

02. 在樣式下方的【**建築樣式**】中，點擊【**混合**】頁籤。

03. 在選取下方的下拉式選單中點選【Style Builder 比賽優勝作品】，如圖所示。

04. 將滑鼠移動到【**帶白化邊界的鉛筆邊線**】按住滑鼠左鍵拖曳，到【**浮水印設定**】中。

05. 此時畫面中的邊界，就會變成白化的效果。

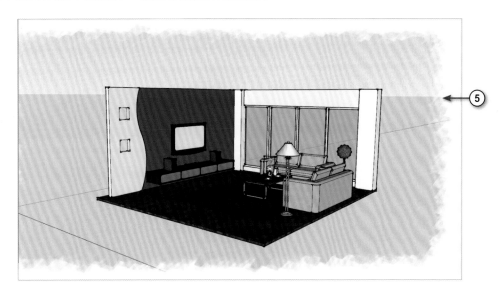

06. 將滑鼠移動到【**帶白化邊界的鉛筆邊線**】按住滑鼠左鍵拖曳，到【**背景設定**】中。

07. 此時畫面中的背景，就會變成白化的效果。

08. 點擊樣示下方的【 （**建立新樣示**）】。

09. 在樣示下方欄位中輸入要儲存的名稱【**建築樣式 - 浮水印**】。

10. 點擊下方的【**用變更更新圖示**】。

11. 在【**在模型中**】的下方，就可以看到所儲存的樣示。

12. 在圖示上按下滑鼠右鍵並點擊【**另存為**】。

13. 打開光碟範例檔【**新版本材料、樣式位置** .txt】，並選取複製樣示的位置。

14. 將複製的位置，貼到另存新檔頁面下方，如圖所示，完成後按下 [Enter] 鍵。

15. 點擊【**新增資料夾**】，將資料夾的名稱輸入為【**我的樣式**】。

16. 連續點擊【**我的樣式**】資料夾兩次，並按下【**存檔**】。

17. 在【**樣式**】下方中點擊【**我的樣式**】。

18. 就可以找到剛剛所存的【**建築樣式 - 浮水印**】。

19. 重新啟動 Sketchup 後，點擊【樣式】，就可以在下拉式選單中找到【我的樣式】。

20. 點擊【我的樣式】，可以在資料夾中選取剛剛儲存的【建築樣式 - 浮水印】。

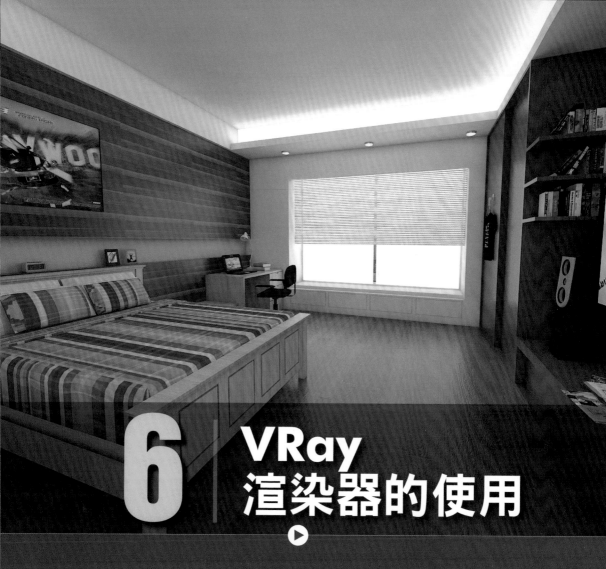

6 | VRay 渲染器的使用

▶

為了因應各種不同的室內設計專案的製作需求，SketchUp 發展出非常多的外掛工具。而 V-Ray 為建築與室內設計必備的其中一種渲染外掛，可以賦予材質有反射、折射與發光等性質，也可以建立燈光，進而並渲染出高品質的擬真效果圖。

6-1 V-Ray 材質

準備工作

在工具列上點擊滑鼠右鍵，開啟【V-Ray for SketchUp】與【V-Ray Light】兩個工具列，分別是 V-Ray 燈光與 V-Ray 主工具列。

反射

正式操作

01. 開啟光碟範例檔 <6-1_空間殼 .skp>，場景中有一個空間殼、鏡頭、平面光（用於照亮場景），空間殼內有三個方塊，方塊的材質皆不相同，但材質貼圖都是木紋紋路。

方塊 1　　　　方塊 2　　　　方塊 3

02. 點擊 V-Ray 主工具列的【（Render）】，彩現目前畫面。可以得知，方塊的材質還沒加上 V-Ray 反射的效果。

03. 點擊【 ⊘ （Asset Editor）】，開啟 V-Ray 材質編輯器。

04. 開啟材質編輯器，左側材質清單選取【方塊 1】可以編輯此材質。

05. 按下圖中間箭頭，可將參數區展開，其中【Diffuse（漫射）】層中的【Diffuse】可調整材質顏色，〔棋盤格〕按鈕可放置貼圖，這些設定與 SketchUp 材料面板相同，因此直接在 SketchUp 的材料板設定顏色、貼圖與尺寸即可，如右圖。

顏色　　　貼圖

06. 左側材質清單選取【方塊 2】可以編輯此材質。

07. 在【VRayBRDF】層下方，點擊【Reflection（反射）】左邊三角形展開，將【Reflection color(反射顏色)】滑桿往右拖曳顏色越白反射越強，黑色則是完全沒反射。

08. 將【Fresnel（菲涅爾）】反射取消勾選，反射會變強，像金屬材質。

09. 將【Reflection color(反射顏色)】調為近黑色，使反射減弱。

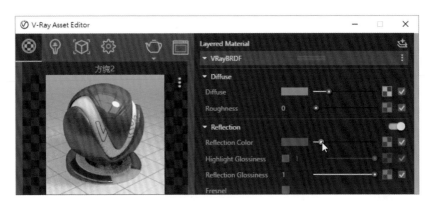

10. 在材質清單選擇「方塊 3」材質，點擊右上角【（Add Layer）】，並選擇
【Reflection（反射）】，來新增一個【Reflection（反射）】層，讓材質有反射效
果。

11. 點擊【Reflection（反射）】左邊三角形展開，將【Reflection color(反射顏
色)】滑桿往右拖曳，將顏色調成近黑色，將【Fresnel（菲涅爾）】取消勾選。

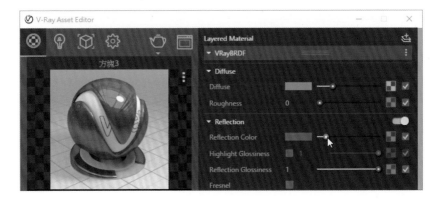

12. 勾選【Highlight Glossiness（**高光值**）】並將數值設為「0.85」，數值越低，高光越擴散。若沒有勾選，則數值與 Reflection Glossiness 相同。

13. 在【Reflection】面板，【Reflection Glossiness（**模糊反射**）】設為「0.7」，數值越低，反射越模糊，且彩現時間會較久。

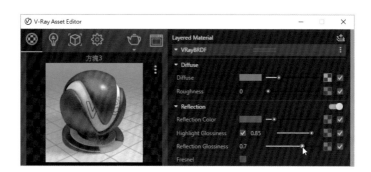

14. 點擊【（Render）】，彩現後如圖所示，最左邊為 SketchUp 內建材質；中間為沒有模糊效果的 V-Ray 材質，表面較光滑；最右邊為有模糊反射的 V-Ray 材質，較真實。

💡 **小秘訣**

若發現彩現時，彩現視窗內天空色為黃色的，請在畫面右側找到【陰影】面板，開啟最上方的選單，點選【UTC-07:00】，更改時區，即可解決問題。

折射

01. 開啟光碟範例檔 <6-1_ 折射 .skp>，空間殼中有兩個藍色材質的方塊，方塊
的材質不相同，但顏色相同，方便比較有無折射的效果。

方塊 1 ←　　　　　　　　　　→ 方塊 2

02. 點擊【 ⊘ （Asset Editor）】，開啟 V-Ray 材質編輯器，材質清單選擇「方
塊 1」。

03. 在 VRayBRDF 下方，點擊【Refraction(折射)】左邊的三角形展開，將
【Refraction color(折射顏色)】滑桿往右拖曳，顏色越白折射越強，也會較
透明。

04. 若將【Refraction color(折射顏色)】滑桿往右拖曳拖曳到全白，則 Diffuse(漫射) 的顏色會完全消失。

05. 點擊【 🫖 （Render）】彩現。

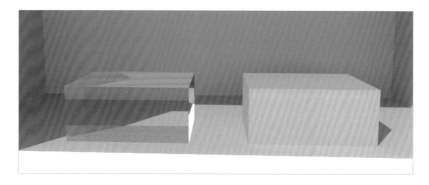

06. 將【Refraction（折射）】層面板下「Fog Color」設定一個顏色。

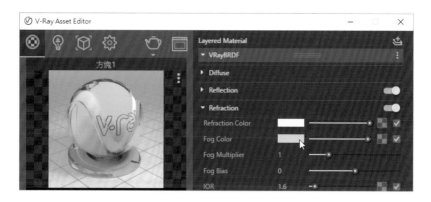

07. 彩現後畫面。

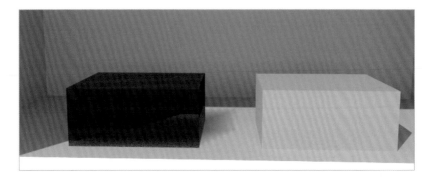

08. 將【Fog Multiplier】設定為「0.1」，可降低強度。

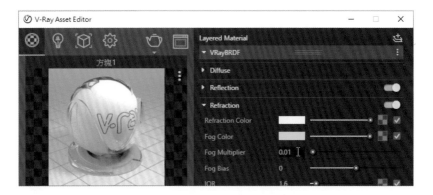

16. 彩現畫面。

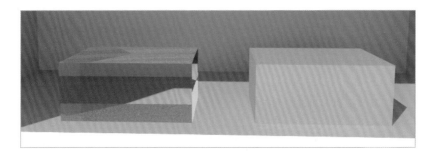

6-2 自發光材質

準備工作

開啟光碟範例檔 <6-2_ 自發光 .skp>。

正式操作

01. 空間殼內有兩個方塊，方塊的材質皆不相同，且顏色也不相同。因為方塊要使用發光材質，場景中並沒有平面光，方便比較發光效果，如下圖所示。

方塊 1 ←————→ 方塊 2

02. 點擊 V-Ray 主工具列的【 ⬜ (Render)】，彩現目前畫面。

03. 點擊【 ⓥ（Asset Editor）】，開啟 V-Ray 材質編輯器。

04. 左側材質清單選擇「方塊 2」，點擊右上角【 🔩（Add Layer）】，並選擇
【Emissive（自發光）】，使右邊方塊材質發光。

05. 在【Emissive】面板裡的【Intensity（強度）】旁邊的欄位輸入「20」此處數
值越大，自發光強度越強。【Color（顏色）】可自由調整。

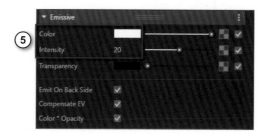

06. 點擊【 🫖（Render）】，彩現目前畫面。左邊為一般材質，右邊為 V-Ray 自發
光材質。

6-3 **V-Ray 面板介紹**

V-Ray 專屬的工具列

V-Rray 工具列各個按鈕意義

點擊【 ⊘（Asset Editor）】可開啟 V-Ray 總編輯鈕，可以對材質、環境、燈光…等做設定。點擊 ⊗ ⦿ ⬡ ⚙ 可對不同事項做設定。

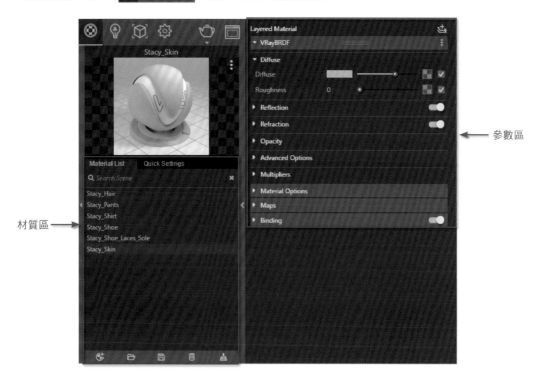

材質區 ────────→

←──── 參數區

● 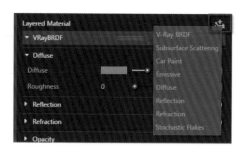 Materials（材質）：可對材質做反射、折射…等參數設定。點擊右上角【◆】
（Add Laer）】可新增【Emissive（自發光）】、【Diffuse（漫射）】、【reflection
（反射）】、【refraction（折射）】…等圖層。

(1) **參數區**：一般材質有 VRayBRDF、Material Options（材質選項）、Map（貼
圖）三個圖層，可依所需的材質屬性，添加圖層與修改圖層。

(2) **材質區**：可以儲存、刪除、匯入或匯出材質…等功能。

● Lights（燈光）：可對 SunLight（太陽光）、Rectangle Light（矩形光）、IES
（IES Light）…等參數設定。

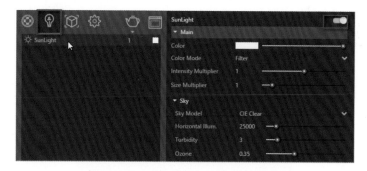

● setting（設置）：針對環境以及彩現設定。點擊面板右上角 ➡ 可將進階面
板叫出來。

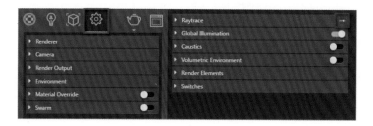

(1) Camera（相機）：V-Rray 物理相機設定。
【Exposure Value（曝光值）】、【White
Balance（白平衡）】等設定也都在此。

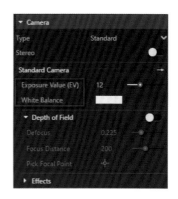

(2) Render Output（彩現輸出）：可以設定彩現圖片的尺寸。

(3) Environment（環境）：環境光與背景設定。

(4) Raytrace（光跡追蹤）：面板裡的【Noise Limit（噪波限制）】，可以控制彩現
圖中黑斑以及噪點的數量，【Noise Limit（噪波限制）】數值越小黑斑及噪點越
少。

【Max Subdivs】數值越大追蹤的光線越多，畫面越漂亮。

【Antialiasing Filter（抗鋸齒）】常用的抗鋸齒設定有【Box】、【Lanczos】。

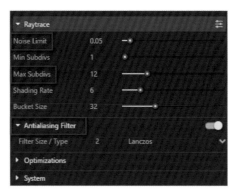

(5) Global Illumination：間接照明設定面板，是 V-Ray 彩現中最重要的設定面板。
室內設計的【Primary Rays（一次反彈）】主要設定為【Irradiance map（發
光貼圖）】。【Secondary Rays（二次反彈）】主要設定為【Light cache（光
子快取）】。

下方的【Irradiance map（發光貼圖）】與【Light cache（光子快取）】細部設定，主要調整欄位為【Subdivs（細分值）】，數值越大越好，算圖時間也越長。

【Ambient Occlusion（環境遮蔽）】為陰影設定，【Radius】為陰影半徑，數值越大陰影範圍越大。【Occlusion Amount】欄為調整陰影強度的欄位，數值越大陰影效果越強。

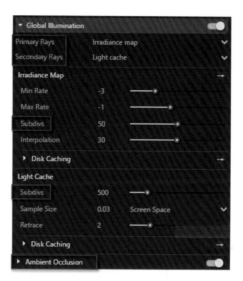

● Caustics：焦散效果設定，用於透明材質。

　🫖：計算彩現結果。

　📷：互動式彩現，可以即時彩現。變更視角或編輯材質後，會馬上更新彩現。

　🖥：不彩現，直接開啟彩現視窗 (Frame Buffer)。

　☀：建立點光源（Omni Light）。

　⬇：建立矩形光（Rectangle Light），是 V-Ray 中最常見的光源模式。

　◁：建立聚光燈（Spot Light）。

　🌂：建立 IES 燈（IES Light），利用附加的檔案可改變 IES 燈的光照形狀。

6-4 光源介紹

01. 點擊【 ▨ （矩形）】，繪製一矩形（500*600），點擊【 ◈ （推/拉）】，將矩形向上拉任一高度，繪製一個矩形空間殼。

02. 點擊【選取】指令，點擊前方的面並刪除，如右圖所示。

03. 在工具列上點擊滑鼠右鍵，開啟【V-Ray for SketchUp】與【V-Ray Light】兩個工具列，分別是 V-Ray 燈光與 V-Ray 主工具列。

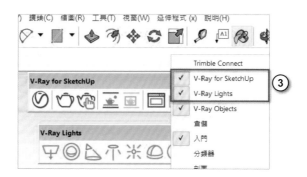

04. 點擊 V-Ray Light 工具列的【✧ Rectangle Light（**矩形光**）】，在天花板任一位置繪製一矩形平面。

05. 點擊【✓（Asset Editor）】，開啟材質編輯器，選取【✧（Light）】，並選取【V-Ray Rectangle Light】。

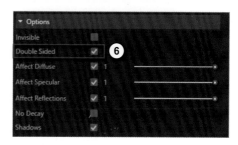

06. 在【V-Ray Rectangle Light】 參 數 調整區中，將【Options（**選項**）】展開，並把【Doble Sided（**雙面**）】打勾，使矩形光往雙面照射光線。

07. 點擊【⟳（Render）】，可以觀察繪製的矩形光是往空間照明。

08. 點擊【 （俯視圖）】，並點擊
【 （移動）】選取平面光，並
利用【 （移動）】+【 Ctrl 】
鍵，將矩形光複製成八個，排
列如圖所示。

09. 點擊【 （Asset Editor）】，
再點擊【 （Light）】，並選取
【V-Ray Rectangle Light】。

10. 將【Main】面板下的【Color/
Texture】設定為黃色，並將
【Intensity】的數值調到「15」，
來設定矩形光亮度（數值越大
越亮）。

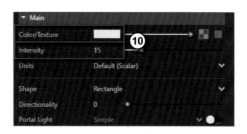

11. 彩現後畫面。

12. 利用【 （移動）】工具，將所有矩形光垂直往後下移一點距離。

13. 打開【V-Ray Rectangle Light】參數
調整區面板後,將【Options】展開,
並把【Invisible】(不可見)打勾,讓
平面光變透明。

14. 彩現結果。

15. 打開【V-Ray Rectangle Light】 →
【Options】→【Doble Sided】(雙面
運算),取消打勾。

16. 彩現後會發現沒有光。那是因為矩形
光有正反兩面,在不確定正面是哪邊
的情況下將【Doble Sided】(雙面運
算)打勾是最保險的做法。【Doble
Sided】是指正反兩面都會運算。

 小秘訣

若想將燈光強度分開設定,可選取矩形光元件,按下滑鼠右鍵 → 選取【設定為唯一】
即可在編輯器中看見獨立出來的燈光。

6-5 陰影設定

在沒有 V-Ray 渲染器的時候，光線是由太陽光來照射，【**陰影設定**】視窗可以控制太陽光照射的時間以改變照射角度。

使用陰影時，方向是非常重要的。SketchUp 有紅、藍、綠三軸並在原點交會，紅色軸向與綠色軸向構成地平面，每個軸向都以原點為基準，原點一側為實線，另一側則為虛線，如下圖所示。

SketchUp 中的虛線與實線個代表著不同的方位，如下圖表所示：

軸向	實線方位	虛線方位
藍色軸（Z 軸）	上	下
紅色軸（X 軸）	東	西
綠色軸（Y 軸）	北	南

陰影設定

準備工作

01. 開啟光碟中的範例檔 <6-5_ 陰影設定 .skp>。

02. 發現窗戶面向紅軸虛線的方位，紅軸虛線的方位則代表為西邊，因此陰影會落入窗戶內的時間為下午時段，以下教學使用下午時段的陰影，才能看出陰影的落差。

窗戶

正式操作

01. 點擊畫面左上角的【鏡頭 1】，切換至鏡頭 1 的畫面。

02. 在畫面右側找到【陰影】面板。

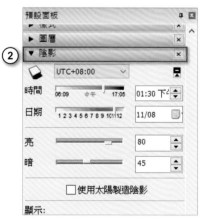

03. 點擊【 （顯示 / 隱藏陰影）】按鈕，可以開啟陰影預覽，此時物件會出現陰影。根據時間、日期、方位可以決定陰影位置，日期不同，太陽的高度與方位也會有些許不同。目前時間為 11 月 8 日下午 1 點 30 分。

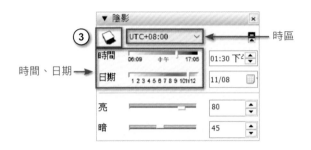

小秘訣

若無法顯示陰影，將時區改為【UTC-07:00】，可以改善此狀況。

04. 在工具列上點擊滑鼠右鍵，開啟【V-Ray for SketchUp】工具列。

05. 點擊【 （Render）】按鈕來彩現目前的視窗。

06. 以下為 11 月 8 日下午 1 點 30 分的陰影效果。此時陽光位置較高,由窗外照
射室內的光線較少。

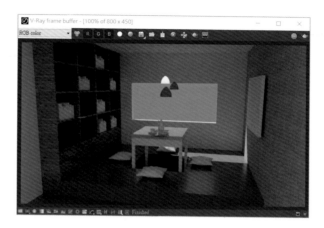

07. 接著在時間的位置,調整至下午 3:00,來測試
11 月 8 日下午 3:00 的陰影效果。

08. 以下為 11 月 8 日下午 3:00 的陰影效果,此時太陽西邊落下,角度較為傾斜,
室內會呈現些微暖色。

09. 接著在時間的位置，調整至 5 月 9 日的位置，來測試 5 月 9 日下午 3:00 的陰影效果。

10. 以下為 5 月 9 日下午 3:00 的陰影效果，此時可發現陽光日照方向會不同，且畫面比 11 月 3 日時較為冷色。因此透過時間與日期的調整可以使室內有不同的日照變化。

11. 調整完陰影設定，必須將攝影鏡頭更新，使陰影設定一併記錄在鏡頭內。在右側畫面找到【場景】面板。

12. 在鏡頭 1 上點擊滑鼠右鍵→【更新場景】。

13. 此時可勾選要更新的屬性，確定有勾選【**陰影
設定**】，點擊【**更新**】。

14. 更新完畢後，任意設定一個時間日期。

15. 點擊畫面左上角的【**鏡頭 1**】，回到鏡頭 1 視角。

16. 此時陰影設定也會回到原本紀錄的時間日期。

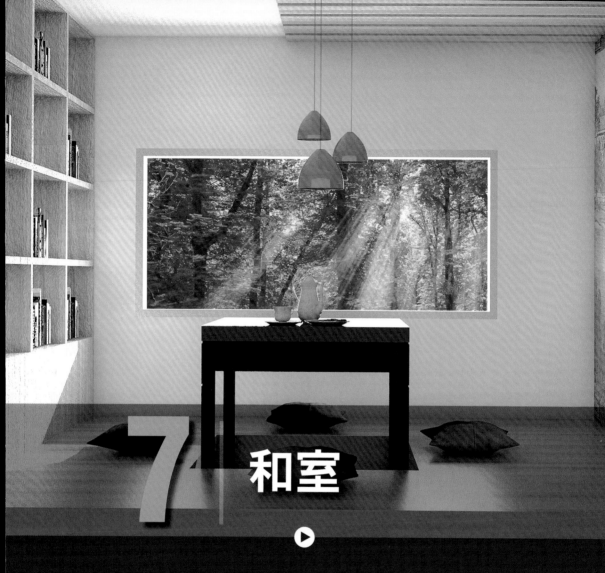

7 和室

▶

在熟悉各個 V-Ray 工具之後，本章以一個和室案例來熟悉
V-Ray 工具列的各個指令，打通任督二脈，了解材質為何
如此設定，也同時體會燈光可以加在這兒的理由，原來彩
現測試可以省下這麼多的時間。

7-1 和室建模

牆面建模

01. 開啟一個新檔案，點擊工具列的
【視窗（W）】→【模型資訊】。

02. 在模型資訊下點擊【單位】，在
格式的下拉式選單中點擊【公
分】。

03. 在檢視工具列中點擊【俯視圖】。

04. 點擊功能表的【鏡頭】→【平行
投影】。

05. 點擊【 ▦ （**矩形**）】按鈕，滑鼠移動到左下並按下滑鼠左鍵，再往右上方移動
並輸入「400，500」。

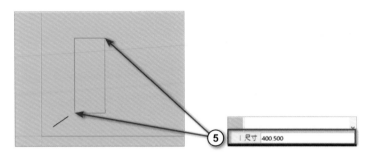

06. 繪製出如圖所示的 400*500cm 的矩形。

07. 點擊【 ✍ （**偏移**）】按鈕，點擊矩形。

08. 將滑鼠往矩形的外側移動，並輸入「15」，按下 Enter 鍵，如圖所示。

09. 點擊右方【 ✏ （**直線**）】，繪製矩形下方的兩側線段，封閉牆面，如圖所示。

10. 點擊【 🩹 （**橡皮擦**）】按鈕，將多餘的線段作刪除。

11. 刪除後如下，作為和室空間的開口。

12. 點擊【 （**推 / 拉**）】按鈕，點擊繪製好的牆面往上移動並輸入「300」。

13. 和室的牆面高度為 300cm。

14. 點擊【 （**選取**）】按鈕，連續點擊
牆面 3 次選取所有物件，按下滑鼠
右鍵並點擊【**建立群組**】。

15. 將牆面群組起來。

16. 點擊【 ▨ （矩形）】按鈕，在牆面的下方內側繪製一個矩形，作為地板。

17. 點擊【 ◈ （推／拉）】按鈕，點擊剛繪製好的地板。

18. 將滑鼠往下移動，輸入地板的厚度「15」。

| 距離 | 15 |

19. 完成地板地繪製。

20. 點擊【■（矩形）】按鈕，在地板的端點中點擊滑鼠左鍵。

21. 在地板的右側中點按下滑鼠左鍵，如圖所示。

22. 點擊【◆（推/拉）】按鈕，在剛繪製好的地板中按下滑鼠左鍵並往上移動，輸入「30」。

23. 點擊【選取】指令，連續點擊地板 3 次選取所有物件，按下滑鼠右鍵並點擊【建立群組】。

24. 連續點擊牆面 2 次，進入牆面的編輯模式。

25. 點擊【🖉（卷尺工具）】按鈕，點擊和室地板的端點位置再將滑鼠往上移動。

26. 輸入「70」，繪製與和室地板的高
度為 70 的輔助線。

27. 點擊高度 70 的輔助線，將滑鼠往
上移動再輸入「120」，繪製另一
條輔助線。

28. 在左右兩邊的牆面往內繪製條輔助線，且距離牆面「70」，如圖所示。

29. 點擊【▦（**矩形**）】按鈕，在剛剛繪製好的線段中繪製一個矩形，作為窗戶。

30. 點擊【◈（**推/拉**）】按鈕，並點擊繪製好的矩形。

31. 點擊後方牆面的端點，可以把牆挖空，如圖所示。

32. 完成圖也可自由繪製窗框。

相機

01. 點擊工具列的【**鏡頭**】→【**透視圖**】，如圖所示。

02. 將畫面調整到要拍攝的位置，點擊高級鏡頭工具列的【 （**建立實體鏡頭**）】按鈕。

03. 點擊【**確定**】，設置第一部相機。

04. 按下滑鼠右鍵→點擊【**編輯鏡頭**】。

05. 將焦距的數值變更為「35」，並按下【**確定**】。

06. 利用滑鼠滾輪調整遠近，按下滑鼠右鍵→選擇【**鎖定鏡頭**】，完成鏡頭設置。

天花板 & 櫃子

01. 點擊【 ▨ （**矩形**）】按鈕，在和室的天花板位置繪製一個矩形。

02. 點擊【 ◆ （**推／拉**）】按鈕，點擊剛剛繪製好的天花板。

03. 將滑鼠往上方移動並輸入「15」。

04. 點擊【選取】指令，連續點擊天花板 3 次做選取，按下滑鼠右鍵點擊【建立群組】。

05. 連續點擊 2 次地板，進入編輯模式。

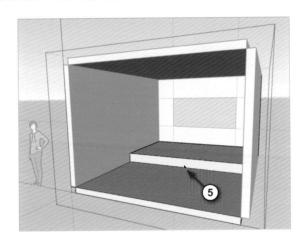

06. 點擊【 ◆ （推／拉）】按鈕，再點擊和室地板的側面並往外推，輸入「50」，加寬地板面積，按下 Esc 鍵離開群組。

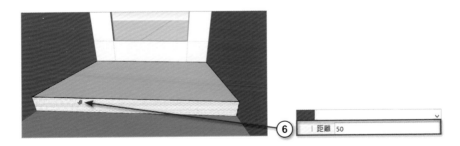

07. 點擊【 (卷尺工具)】按鈕，點擊地板左側邊線，滑鼠往右移動輸入「40」，從左邊牆面繪製一條距離 40 的輔助線。

08. 點擊【 (矩形)】按鈕，在地板上，由剛才的 40 輔助線，往左牆繪製出一個矩形。

09. 點擊【 (推／拉)】按鈕，將矩形往上推。

10. 點擊牆面的端點，如圖所示，使櫃子與天花板同高度。

11. 點擊【選取】指令，連續點擊櫃子 3 次全選，並按下滑鼠右鍵，點擊【建立群組】。

12. 點擊櫃子的下方線段，按下滑鼠右鍵再點擊【分割】。

13. 輸入「4」，將櫃子下方分割為 4
等分，如圖所示。

14. 點擊櫃子的左方線段，按下滑
鼠右鍵再點擊【分割】。

15. 輸入「5」，將櫃子左側分割為 5
等分，如圖所示。

16. 點擊【 ✏ （**直線**）】按鈕，依序將分割出來的線段繪製直線。

注意要抓取綠色
的端點來繪製，
不是藍色的中點

16

17. 橫向線段繪製完成。

17

18. 依相同的方式繪製垂直方向線段，如
圖所示。

18

19. 點擊【🖱 （**偏移**）】按鈕，再點擊要偏
移的面。

20. 將滑鼠往矩形內側移動，並輸入「2」。

21. 將矩形偏移出距離為 2 的矩形。

22. 依序將上方四層的櫃子隔層都做偏移。

23. 點擊【 （推／拉）】按鈕，點擊要推拉的面。

24. 將矩形往內推，並輸入「35」。

距離	35

25. 繪製櫃子面的深度。

26. 連續點擊兩次旁邊所有矩形的面,使櫃子推拉出相同深度,依此類推,將所有櫃子的面往內推。

27. 完成櫃體設計。

地板與茶几

01. 點擊【選取】指令，連續點擊地板 2 次進入群組編輯模式，點擊【 🔍 （卷尺工具）】按鈕，點擊窗戶下的牆面，將滑鼠往前移動並輸入「150」。

02. 點擊右側的牆面，將滑鼠往左移動並輸入「200」。

03. 點擊這條距離 200 的輔助線，將滑鼠往左移動並輸入「60」。

04. 再次點擊距離 200 的輔助
線,將滑鼠往右移動並輸
入「60」,繪製如下的線
段。

05. 點擊橫向線段,將滑鼠往
後移動並輸入「60」,繪
製輔助線。

06. 再依相同的方式往前繪製
一條距離「60」的輔助
線,完成後所有的捲尺線
段如圖所示。

07. 點擊【▨（**矩形**）】按鈕，在
 剛剛的線段中繪製一個矩形，
 如圖所示。

08. 點擊【◈（**推/拉**）】按鈕，
 點擊矩形面，將面往下推再輸
 入「27」。按下 Esc 鍵離開群
 組編輯。

09. 點擊下拉式功能表【**檔案**】→【**3D Warehouse**】→點擊【**取得模型**】。

10. 在搜尋模型中輸入【Japanese coffee table】，並在適合的模型中點擊【　↓　】（**下載**）圖示。

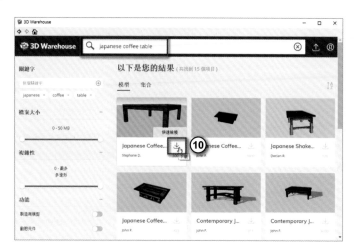

11. 點擊【**是**】。

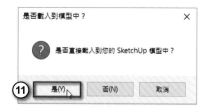

12. 點擊下拉式功能表【**鏡頭**】→【**平行投影**】。

13. 在工具列中點擊【**X 射線**】與【**俯視圖**】。

14. 點擊【 ◈ （**移動**）】按鈕，將匯入的桌子移動到地板的矩形中。

15. 點擊【**正視圖**】。

16. 將桌子移動到跟地面高度一樣的位置。

17. 點擊【 ▨ （**比例**）】按鈕，按住桌子下方中間點位置，如圖所示。

18. 將滑鼠往下移動，到與地面齊
的位置。

19. 完成匯入的和室桌放置。

20. 依相同的方式搜尋並匯入抱枕，
如圖所示，若抱枕有歪斜，請
自行旋轉至與地板平行，並放
置在和室桌旁的地板上。

21. 選取抱枕，點擊【 （旋轉）】按鈕，點擊桌子中心點，將滑鼠往右移動並點擊左鍵決定旋轉起點。

22. 按下 Ctrl 鍵，輸入「90」度，再輸入「*3」。

23. 同時複製出 3 個抱枕，如圖所示。

24. 點擊上方的【**鏡頭 1**】，切換到
相機視角，如圖所示。

25. 點擊下拉式功能表【**檔案**】→【3D Warehouse】→點擊【**取得模型**】，在搜
尋模型中輸入【Art painting】，並在適合的模型中點擊【↓（**下載**）】圖示。

26. 與放置和室桌的相同方式，切
換到不同視角來放置壁畫，如
圖所示。其他關於天花板造型、
吊燈等裝飾物件請大家自由發
揮。

27. 在工具列的空白處按下滑鼠左鍵，勾選【**陰影**】
工具。

28. 點擊【**顯示陰影**】，調整時間為【**10**】月，如圖所示。

29. 若陽光不是從窗戶進來，可以透過旋轉模型來調整陽光方向。

30. 切換到【**俯視圖**】，點擊功能表【**鏡頭**】→【**平行投影**】。在相機上點擊滑鼠右鍵→【**解除鎖定**】，解鎖後才能與和室一起旋轉。

31. 點擊【**選取**】指令，按下 Ctrl＋A 全選所有物件。點擊【 ↻（**旋轉**）】按鈕，點擊和室中心為旋轉基準點，滑鼠往右移動並點擊左鍵，輸入「180」度。

32. 在相機上點擊滑鼠右鍵→【鎖定】，再次鎖住相機視角。

33. 完成陰影的設置，如圖所示。

7-2 和室材質設定

準備工作

可延續上一小節檔案繼續操作，或開啟光碟範例檔〈7-2_和室材質設定.skp〉。

在工具列上點擊滑鼠右鍵，開啟【V-Ray for SketchUp】工具列。

木地板

01. 點擊【 （顏料桶）】按鈕，開啟材料面板。

02. 到右側的材料面板，切換到【選取】頁籤，按下下拉式選單，選擇【木】。選擇【淺色木地板】材質。

03. 按下【 （建立材料）】來新增材質。

04. 輸入「木地板」來設定為材料名稱，再點擊確定。

05. 點擊工具列的【 ⊘（Asset Editor）】，開啟材質編輯器。

06. 先點擊下圖框起來的箭頭，將編輯頁展開。

07. 左側欄位選取木地板的材質，展開【Reflection】面板，調整【Reflection Color（反射顏色）】的顏色為白色，增加地板的反射。

08. 將勾選【Highlight Glossiness】選項並設為「0.75」，數值越低，高光越擴散。【Reflection Glossiness】設為「0.75」，數值越低，反射越模糊。

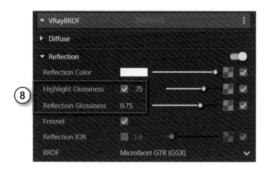

09. 利用【　（顏料桶）】將地板貼上木地板材質。

木紋

01. 點擊【🎨（**顏料桶**）】按鈕，開啟材料面板。

02. 按下【📦（**建立材料**）】來新增材質。

03. 輸入「木紋」來設定為材料名稱。

04. 按下【**瀏覽**】來載入「木紋 .jpg」的圖檔作為櫃子材質。

05. 點擊【▮|▮】按鈕解鎖長寬比，在寬的欄位輸入「100」、長的欄位輸入「100」，點擊【**確定**】按鈕。

06. 點擊工具列的【⊘（Asset Editor）】，開啟材質編輯器。

07. 將編輯頁中的【Maps（**貼圖**）】展開來，並將【Bump/Normal/Mapping】的開關啟用。

08. 點擊【Mode/Map】旁的棋盤格，來增加凸紋（想增加凸紋強度可以調整【Amount】，數值越大凸紋越強）。

09. 若貼圖類型沒有出現，可以點擊下圖中間框選處，將選項頁展開。

10. 再點擊【Bitmap】來指定凸紋圖片。

11. 將圖片指定為同一張「木紋 .jpg」，增加凸紋效果，點擊下方【Back】返回。
（點擊 按鈕可換圖片）

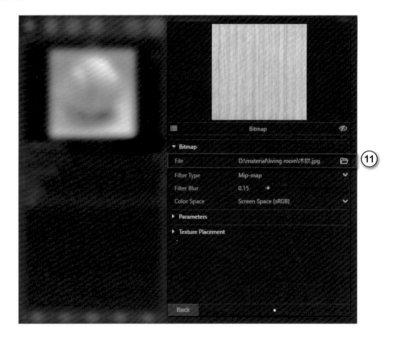

12. 利用【（**顏料桶**）】將櫃子以及天花板的木板貼上木紋材質。

平面貼圖

01. 按下【 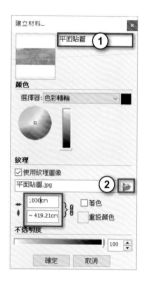 （建立材料）】來新增材質，輸入「平面貼圖」來設定為材料名稱。

02. 按下【瀏覽】來載入「平面貼圖 .jpg」，在寬的欄位輸入「1000」點擊【確定】按鈕。作為右側牆面材質。

03. 先點擊【選取】指令，點擊牆面左鍵兩下編輯群組，選到右側牆面，再利用【 （顏料桶）】將右側牆壁貼上平面貼圖材質。

04. 在牆面點擊右鍵→【紋理】→【位置】，叫出圖釘工具（可藉由圖釘工具將圖畫調整至想要的位置）。

05.【紅色圖釘】：按住滑鼠左鍵拖曳至左側牆面左下角，可移動紋理。

06.【綠色圖釘】：按住滑鼠左鍵拖曳至右側牆面右下角，可縮放大小或旋轉紋理。

07.【藍色圖釘】：按住滑鼠左鍵拖曳至左側牆面左上角，可像平行四邊形般變形，也可改變高度。

08. 按下滑鼠右鍵→選擇【完成】。

玻璃材質

01. 到右側的材料面板,切換
到【選取】頁籤,按下下
拉式選單,選擇【玻璃與
鏡面】。選擇【半透明藍
色玻璃】材質。

02. 選取完後，點擊【（**建立材料**）】來新增材質。

03. 輸入「glass」來設定材料名稱點擊【**確定**】。

04. 利用【（**顏料桶**）】將桌子玻璃面貼上玻璃材質。

05. 點擊工具列的【（Asset Editor）】，開啟材質編輯器。

06. 展開編輯頁中的【VRayBRDF】下的【Diffuse】，並將【Diffuse】色板調成黑色。

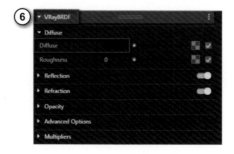

07. 展開編輯頁中的【VRayBRDF】下的【Reflection】，並將【Reflection Color】色板調成白色，來增加反射（顏色越白反射越強）。

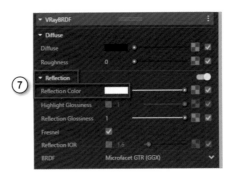

08. 展開編輯頁中的【VRayBRDF】下的【Refraction】，並將【Refraction Color】色板調成白色，來增加透明度（顏色越白越透明）。

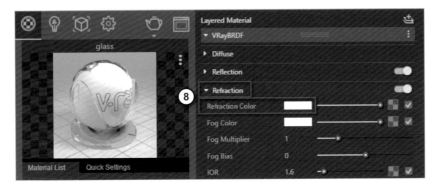

09. 利用【Fog Color】的色板挑選喜歡的顏色，可將玻璃材質調成有色玻璃（只要有一點點顏色就會很明顯），將【Fog Multiplier】調低降低顏色濃度。

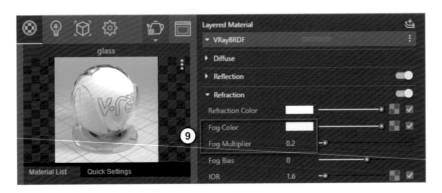

 小秘訣

【Fog Color】顏色濃度低，彩現結果就已經很顯色了，所以想要顏色不那麼濃的話可以調低顏色濃度，也可以利用【Fog Multiplier】調整顏色濃度。

不鏽鋼材質

01. 按下 ⬜ 恢復預設材質，再按下【📦（建立材料）】來新增材質後，將材質命名為「不鏽鋼」，顏色可自由調整。

02. 點擊【 ⊘ （Asset Editor）】，開啟 V-Ray 材質編輯器，在不鏽鋼的材質參數中，展開【Reflection】面板，將【Reflection Color】調整為白色，增加反射強度。

03. 將【Fresnel（菲涅爾）】取消勾選，增強反射，製作金屬效果。

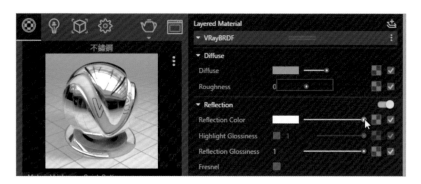

04. 將【Reflection Glossiness】設為「0.93」，數值越低，反射越模糊。

05. 展開【Diffuse】面板，將【Diffuse】的顏色框設為灰色。

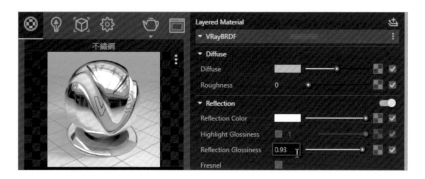

06. 利用【 🔧 （顏料桶）】將所有窗框或其他金屬物件，貼上不鏽鋼材質。

純色材質

01. 點擊【（顏料桶）】按鈕，開啟材料面板，將選單切換至【顏色】，選取【顏色 M00】，按下【（建立材料）】來新增材質。

02. 輸入「純色」來設定為材料名稱，並點擊【確定】按鈕。

03. 利用【 （顏料桶）】將剩下的牆面以及桌子、天花板貼上純色材質。

04. 材質都貼完後，可以點擊【**檔案**】→【3Dwarehouse】→【**取得模型**】，選一些自己喜歡的家具、擺設來佈置空間。

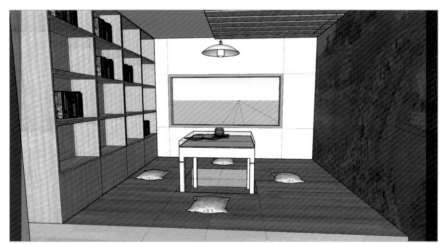

7-3 燈光設定

自發光

01. 點擊【 （顏料桶）】按鈕，開啟材料面板，按下
【 （建立材料）】來新增材質，輸入「燈」來設定
為材料名稱，並將【**使用紋理圖像**】取消勾選。

02. 點擊【 （Asset Editor）】，開啟材質編輯器，在燈的材質，點擊右上角【 （Add Layer）】，並選擇【**Emissive**】來新增發光層。

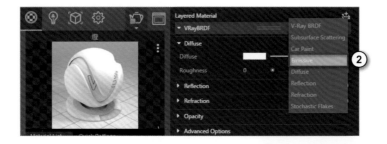

03. 將【Color】設定為黃橘色，並將
【Intensity】，設定為「7」，增加光的亮度
（光的亮度可依喜好自由調整，數值越高會
越亮）。

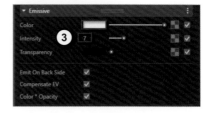

04. 利用【（顏料桶）】將燈泡貼上燈材質。

平面光

01. 將畫面移到屋外面對窗戶的地方，點擊 V-Ray Light 工具列的【 Rectangle Light（矩形光）】按鈕。

02. 點擊箭頭所指示的地方，作
為矩形光第一點。

03. 點擊箭頭所指示的地方，作
為矩形光第二點。

04. 利用【（**移動**）】工具，將矩形光水平往
後移一點距離。

05. 點擊【（Asset Editor）】，開啟材質編輯器，選取【（Light）】，並選取
【V-Ray Rectangle Light】來設定矩形光參數。

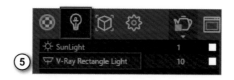

06. 將【V-Ray Rectangle Light】參數調整區展開後，在【Main】面板下的
【Color/Texture】設定為淡黃色，此為矩形光顏色。

07. 將【Intensity】的數值調到「200」，來設定矩形光亮度（數值越大越亮）。

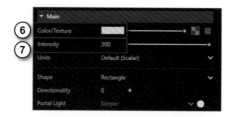

08. 將【V-Ray Rectangle Light】參數調整區中的【Options】展開後，將
【Invisible（不可見）】以及【Double Sided（**雙面**）】打勾。

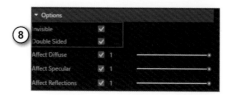

7-4 和室彩現

內建彩現設定

在 V-Ray 中有它內建設定好的參數值，不需要再自己手動調整。

01. 點擊 V-Ray 工具列【 ⊘ （Asset Editor）】，開啟材質編輯器，選取【 ⚙ （Settings）】。

02. 將【Renderer】面板展開後，將【Quality（**品質**）】往左拉至【Draft】（畫質最差）。

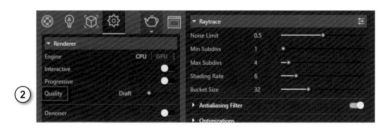

03. 彩現後會發現彩現時間快，但畫值低，有許多的雜訊。

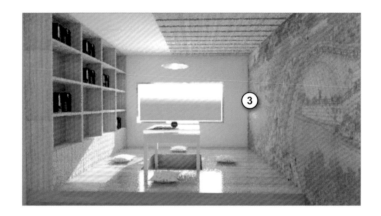

04. 將【Quality】往右拉至【Very high】（畫質最好），【Quality】越往右畫質越好。

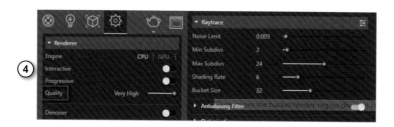

05. 彩現後會發現彩現時間慢，但畫質高。

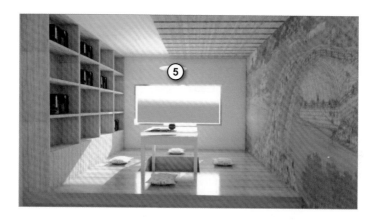

06. 展開【Raytrace（光跡追蹤）】面板，並點擊右上角 ← 按鈕顯示進階設定。

07. 在調整【Quality】欄位時，觀察【Raytrace（光跡追蹤）】參數值可以發現【Noise Limit】數值越「低」畫質越好，【Max Subdivs】數值越「高」畫質越好。

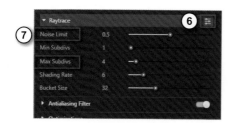
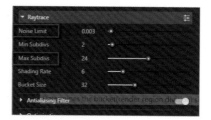

💡 小秘訣

【Raytrace（光跡追蹤）】面板中的【Noise Limit】數值越低彩現圖雜訊、黑斑越少
【Raytrace（光跡追蹤）】面板中的【Max Subdivs】數值越大追蹤的光線越多，畫面
越漂亮。

08. 所以我們可以在【Quality】為【Low】的基礎下做參數值的調整，不只可以得
到一張畫質好的照片而且又不用花費太多的時間。

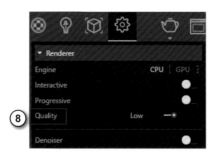

V-Ray 彩現流程

測試彩現設定

準備工作

01. 點擊 V-Ray 工具列【 ⊘ （Asset Editor）】，開啟材質編輯器，選【 ⚙
（Setting）】，將【Renderer】面板展開後，將【Quality】往左拉至【low】（在
此基礎下優化參數）。

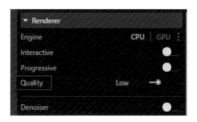

02. 展開【Global Illumination】面板，並把右邊開關打開。

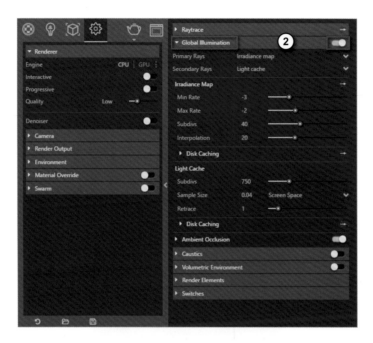

03. 將【Primary Rays】設定為【Irradiance map（發光貼圖）】,【Secondary Rays】設定為【Light cache（光子快取）】。這兩組設定為室內設計使用的設定。

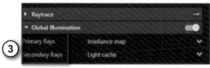

04. 在【Irradiance map（發光貼圖）】以及【Light cache（光子快取）】最重要的皆為【Subdivs（細分值）】欄。將【Irradiance map】的【Subdivs（細分值）】設為「20」,【Light cache】的【Subdivs】設為「200」。

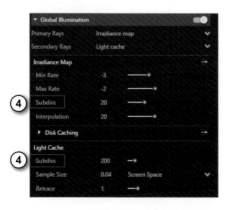

05. 將設定面板中的【Raytrace（光跡追蹤）】展開。

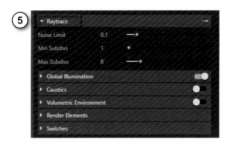

06. 展開【Antialiasing Filter（抗鋸齒過濾器）】面板，打開下拉式選單設定為【Box】（將鋸齒關閉可以加快彩現速度，但畫面的邊線會有鋸齒狀的情形）。

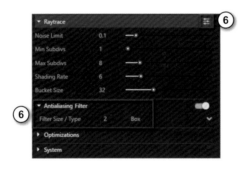

 小秘訣

點擊【Raytrace】面板右上角按鈕可以切換顯示進階或基本設定。

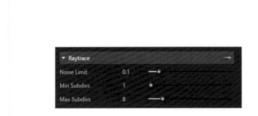

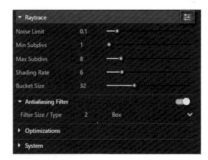

07. 利用【 ⚙ （Setting）】面板中的【Render Output（**彩現輸出**）】將【Image Width/Height】設定為 640*360 較低解析度的圖片。

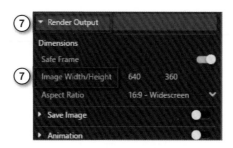

08. 利用 V-Ray 工具列【 ⬭ （Render）】，彩現一張圖片觀察設定結果。

最終彩現設定

準備工作

01. 點擊 V-Ray 工具列【 ⊘ （Asset Editor）】，開啟材質編輯器，選取【 ⚙ （Setting）】，將【Renderer】面板展開後，將【Quality】往右拉至【medium】（在此基礎下優化參數）。

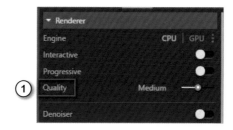

02. 展開【Global Illumination】面板，將【Irradiance map】的【Subdivs（細分值）】設為「50」，【Light cache】的【Subdivs（細分值）】設為「500」。

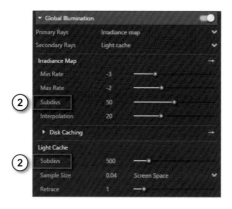

03. 將【Global Illumination】面板裡的【Ambient Occlusion（環境遮蔽）】打開，開啟陰影效果。並將【Amount Occlusion】設定為「0.5」（數值越大陰影效果越強）。

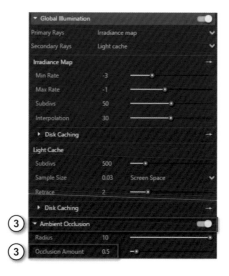

04. 在【Raytrace（光跡追蹤）】面板中，將進階設定面板展開，再將【Antialiasing Filter（抗鋸齒）】展開，打開下拉選單設定為【Lanczos】。

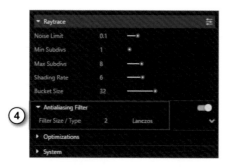

05. 利用【 ⚙ （Setting）】面板中的【Render Output（彩現輸出）】將【Image Width/Height】設定為 1280*720。

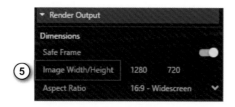

06. 最後彩現畫面，本次彩現設定畫質較清晰，但彩現時間較久，適合最終完成畫面的表現。

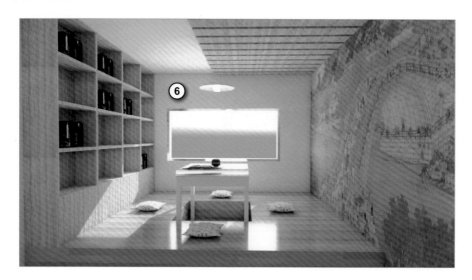

曝光、白平衡設定

01. 點擊 V-Ray 工具列【 ⊘ （Asset Editor）】，開啟材質編輯器，選取【 ⚙
（Settings）】。

02. 將【camera（相機）】面板底下的【Exposure Value（曝光值）】設定為「12」
增加曝光度（數值越小亮度越亮）。

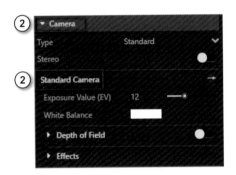

03. 彩現後結果。

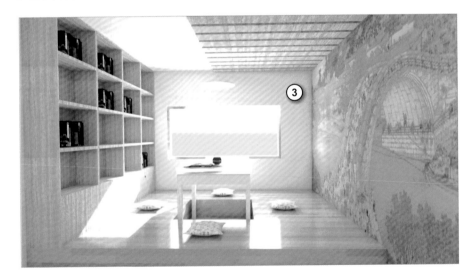

04. 若覺得畫面太黃了，可利用【camera】面板底下的【White Balance（白平衡）】，讓畫面顏色平衡不會那麼黃。

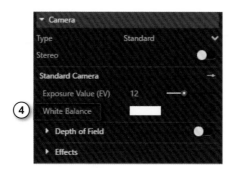

05. 點擊【White Balance（白平衡）】旁的色板，將顏色調成與天花板相似的黃色。

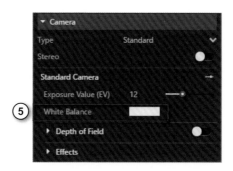

06. 彩現後結果，畫面沒有那麼黃了。

 小秘訣

若覺得畫面太藍就將【White Balance（白平衡）】調成與天花板相似的藍色。

若覺得畫面太黃就將【White Balance（白平衡）】調成與天花板相似的黃色。

其他顏色以此類推。

8 以 CAD 平面底圖繪製客廳空間

本章將介紹一般的建模流程,從匯入 CAD 平面圖開始,結構建模,放置家具、飾品,給予物件材質,加入燈光,到彩現設定,從無到有進而輸出彩現圖,使您更加瞭解一個專案模型如何開始,並且完成您的專業室內設計效果圖。

8-1 客廳建模
8-2 材質設定
8-3 燈光設定
8-4 彩現流程設定

8-1 客廳建模

牆面

01. 開啟一個新檔案，點擊功能表的
【視窗】→【模型資訊】。

02. 在模型資訊下點擊【單位】，在格
式的下拉式選單中點擊【公分】。

03. 點擊【檔案】→【匯入】，匯入 AutoCAD 設計圖。

04. 將檔案類別切換成【AutoCAD **檔案**】，點擊【**匯入**】，匯入《livingroom1. dwg》的範例檔。

05. 匯入完畢會出現以下視窗，點擊【**關閉**】即可。

06. 在工具列中點擊【**俯視圖**】。

07. 點擊功能表的【**鏡頭**】→【**平行投影**】，請用 這種方式來觀察 CAD 平面圖。

08. 點擊【 （尺寸）】按鈕，將牆面厚度標示出來，一般來說牆面應該是 15cm，測量結果卻是 1.5cm，相差十倍。

09. 選取整張 Cad 圖，點擊【 （比例）】工具，點擊右上角並輸入「10」。（由於匯入的 Cad 圖是實際大小的 1/10 倍，所以須放大 10 倍。）

10. 利用【 （矩形）】，沿著 Cad 圖描繪出牆壁區域，以下圖為例，先點擊「第一點」，游標停留在「經過點」，最後追蹤並點擊「終點」。

11. 依照相同方式，完成如右圖牆面。刪除矩形相連處的線段，保留左下與右下兩條線段，使矩形面連續，變成一個面，而不是多個矩形面。

12. 矩形畫好後，使用【**選取**】指令，在矩形面點擊左鍵兩下，按下右鍵→【**建立 群組**】，將每個矩形各自建立群組。

13. 編輯群組，點擊【 ◈ （**推 / 拉**）】，將以下牆面向上拉高「300cm」。（按空白 鍵切換到【 ▶ （**選取**）】，點擊群組兩下編輯，按下「P」切換推拉指令，拉高 牆面，使用快捷鍵可快速製作牆面。

這段牆面先不拉高，
因之後要架設攝影機。

 小秘訣

若牆面呈現灰色，請點擊牆面三下全選，並按右鍵→【**反轉表面**】。

門

01. 點擊【▨（矩形）】，在牆頂端繪製一矩形→【◆（推／拉）】向下推「90cm」，並建立群組。（門高度為「210cm」，故門上的體積塊為「90cm」。）

02. 點擊【▨（矩形）】，將門面補起來，並建立群組。編輯群組，利用【⬧（偏移）】，在選取的門面上點一下並向內偏移「5cm」，製作出門框。

03. 點擊【✏（線條）】在門下方補兩條線。

04. 利用【◻（橡皮擦）】，刪除多餘線段。

05. 刪除中間門片。點擊【（推 / 拉）】，選取門框向外推「15cm」。

06. 先離開群組後點擊【（矩形）】，將門面補起來並單獨建立群組（請勿與門框建立群組）。

07. 選取門片利用【（移動）】水平向外移「10cm」，完成門的結構繪製。

落地窗

01. 利用【 🖉 (捲尺工具)】標示出一條離地面「10cm」的輔助線,以及一條離天花板「40cm」的輔助線,分別點擊牆面下緣與上緣的邊線,往上或下滑動即可產生。

02. 點擊【 ▨ (矩形)】,在牆頂端繪製一矩形,利用【 ◈ (推/拉)】向下推「40cm」,並將此體積塊建立群組。

03. 沿著 Cad 圖畫一矩形，並利用【（**推／拉**）】拉高「10cm」，並將此體積塊
建立群組作出窗框下緣。

04. 利用【 （**矩形**）】，將中間補起來，並將此矩形單獨建立群組。

05. 點擊兩下進入群組後，利用【 （**偏移**）】，向內偏移「5cm」，製作出窗框。

06. 選取最左邊兩條線，利用【 （**移動**）】點擊下圖框選的綠點作為複製基準
點，按一下 Ctrl 複製一組。

07. 將複製的那組移到最右邊，先停留在下圖「第一點」不點擊，再點擊到「第二
點」（這樣就可以追蹤第一點在另一條線上的相對位置（也就是第二點）），並
輸入「/5」，可製作五等分窗框線。

第一點

第二點

08. 利用【 （橡皮擦）】，刪除多餘線段（圖中選取的藍色線段）。

09. 點擊【 （選取）】，選取並刪除玻璃片。

10. 利用【 （推 / 拉）】將窗框向屋內拉寬「10cm」。

11. 離開群組後，利用【■ （矩形）】將玻璃片補上。

12. 進入玻璃群組內後，利用【 （偏移）】，向內偏移「5cm」，製作出第二層窗框，將玻璃窗框與玻璃門片分別建立群組。

13. 進入玻璃群組內，利用【 （推 / 拉）】將第二層窗框向屋內拉寬「3cm」，離開玻璃群組。

14. 選取玻璃窗框和玻璃門片，利用【⬥（移動）】工具，點擊第二層窗框右上方端點，水平向後移動至與第一層窗框相對應的端點貼齊。

15. 利用【⬥（移動）】工具，點擊第二層窗框右上方端點，按一下 Ctrl 鍵複製，並以鎖點方式水平向右移動至其他玻璃窗對應點，並輸入「x4」複製四組玻璃窗框。

16. 可將五個玻璃往房外移動，或直接選取所有玻璃窗框以及最外框，按右鍵【**翻轉方向**】→【**綠色方向**】再建立群組。

17. 點擊【❖（**移動**）】，將整個落地窗水平向後移動並以鎖點方式與牆壁貼齊。

18. 點擊【❖（**移動**）】，將整個落地窗水平向後移動「3cm」，完成落地窗結構建模。

高櫃 - 上層櫃

01. 將門旁邊的牆群組隱藏起來,右鍵→【隱藏】。

02. 沿著 Cad 圖畫一矩形,並利用【 ◆ (推/拉)】拉高「200cm」。

高櫃 Cad 圖 →

03. 利用【 ❷ (捲尺工具)】標示出第一條離地面「50cm」的輔助線,以及第二條離地面「120cm」輔助線。

70.00cm

50.00cm

04. 在兩條輔助線中畫一矩形。

05. 選取剛畫好的矩形，利用【（推 / 拉）】，以鎖點方式向後推，與牆壁貼齊。

06. 利用【（偏移）】，選取上面的矩形，向內偏移「3cm」，製作出櫃子邊框。

07. 選取最左邊兩條線，利用【 ◈ （**移動**）】點擊下圖框選的綠點，按一下 Ctrl
複製。

08. 將複製的那組移到最右邊，先經過下圖「第一點」，再到「第二點」（這樣就可
以追蹤第一點在另一條線上的相對位置（也就是第二點）），並輸入「/5」。

09. 利用【 ⬜ （橡皮擦）】，刪除多餘線段，使櫃子的面連續，變成一個面，而不是很多塊面。

10. 利用【 ⬜ （推 / 拉）】往後推「37cm」，製作出櫃子深度，完成上層櫃（因櫃子總厚度「40cm」，故往後推「37cm」，可保留「3cm」的距離作為櫃子的背板）。

11. 選取中間矩形與邊線並刪除，再將上層櫃與下層櫃個別建立群組。

高櫃 - 下層櫃

01. 進入下層櫃群組後，利用【 ⬜ （偏移）】，選取矩形面，向內偏移「3cm」，製作出櫃子邊框。

02. 利用【 ◆（推 / 拉）】，選取中間面，往後推「37cm」，製作出櫃子深度。

玻璃門片

01. 選取以下線段（圖中藍色線段），點擊滑鼠右鍵→【分割】。

實體資訊(I)
刪除(E)
隱藏(H)
選取　　　　　>
柔化
分割(D)
縮放選取
V-Ray Object ID　>
Camera Focus Tool

02. 輸入「3」並按下 Enter 鍵，將線段分割為三個區段。

03. 利用【 ▨ （**矩形**）】，依據分割點與端點繪製一矩形。

04. 矩形畫好後會有兩個矩形，右邊矩形是 SketchUp 偵測封閉區域自動生成的，刪除右邊矩形，將左邊矩形建立群組。

05. 進入左邊矩形群組裡，利用【 ⬙ （**推／拉**）】工具來增加玻璃門片的厚度，厚度為「3cm」。

06. 離開玻璃門片群組，但保持在下層櫃的群組中。點擊【 ✥ **（移動）**】工具，並以鎖點方式複製玻璃門片，使玻璃門片有層次的感覺。

07. 輸入「x2」，完成下層櫃。

電視櫃

01. 沿著 Cad 圖畫一矩形，並利用【 ◆ **（推 / 拉）**】拉高「50cm」，並建立群組。

02. 利用【 （偏移）】，向內偏移「10cm」。

03. 利用【 （推 / 拉）】工具，選取中間矩形面，向內推拉「37cm」的深度，完成電視櫃。

茶几

01. 沿著茶几的 2D 圖面畫一矩形，並利用【 （推 / 拉）】拉高「40cm」，利用【 （偏移）】，向內偏移「5cm」，製作出櫃子邊框。

02. 利用【 （推 / 拉）】，選取中間矩形面，往後推「90cm」，完成桌體。（因茶几總厚度「100cm」，故往後推「90cm」，可保留「10cm」的距離作為茶几的背板）。

03. 切換到俯視圖，利用【🔎（**捲尺工具**）】，標示出四條與桌面四個邊距離「15cm」的輔助線，並將整個桌體建立群組。

04. 離開桌體群組後，在四條輔助線的任一交點，利用【⊙▾（**圓形**）】，畫出一個半徑「3cm」的圓。

05. 利用【🔷（**推／拉**）】將圓拉高「3cm」，並建立群組（勿與桌體建立群組）。

06. 先點擊【⬦（X 射線）】，利用【✦（移動）】工具，點擊圓心（兩條輔助線的交集），按一下 Ctrl 鍵複製。

07. 以鎖點方式移動至另外三個交點。

08. 關閉【X 射線】，進入桌體群組後選取最上面的面。

09. 利用【 ✥ （**移動**）】工具，點擊選取的面，按一下 Ctrl 鍵切換複製，並垂直
向上移動「3cm」，製作出茶几玻璃面（3cm 為桌體與玻璃面相距的高度，也
是圓柱體高度）。

10. 利用【 ◆ （**推／拉**）】將玻璃面拉高「2cm」，即可完成茶几。

沙發

01. 將隱藏的牆壁取消隱藏，點擊【**檢視**】→【**隱藏的幾何圖形**】。

02. 在隱藏的牆上點擊右鍵→【取消隱藏】。

03. 再次點擊【檢視】→【隱藏的幾何圖形】
關閉。

04. 在右邊的元件面板點擊小房子右側三角形
→【元件】→【元件取樣器】→捲軸往下
拉點擊【長沙發】。

05. 將沙發移到 Cad 圖相對的位置，利用【 ▦
（比例）】工具，調整大小與 Cad 圖相似
即可，請注意，此元件因為比例長度的不
同，沙發的分格數也會不同，相當方便。

地毯以及沙發

01. 沿 Cad 圖畫一矩形，並建立群組，並利用【 ◆ （ **推 /拉** ）】拉高「0.5cm」，完成地毯。

02. 離開地毯的群組，利用【 ▧ （ **矩形** ）】工具，點擊牆角，將地板補起來，並建立群組。

03. 進入群組後，將畫面轉到下方，利用【 ▧ （ **矩形** ）】工具將門口那塊補起來，並刪除多餘的線，完成地板。

天花板

01. 使用相同方式，利用【▨（**矩形**）】工具將牆的上緣繪製出天花板矩形，再利用【◈（**推／拉**）】工具將天花板拉高「30cm」，然後建立群組。

02. 將周圍的牆面先隱藏起來。

03. 點擊兩下，進入天花板群組後，在綠點以【✎（**線條**）】工具補一條水平線，將天花板分割為兩個面。

04. 選取大片的面，利用【（**偏移**）】，向內偏移「100cm」。

05. 利用【（**推 / 拉**）】將中間的面往上推「25cm」。

06. 利用【（**移動**）】工具，複製中間的面，並垂直往下移動「20cm」。

07. 刪除複製的面（因為我們要的只是下圖藍色的線）。

08. 將畫面轉到模型外的最上方，並刪除圖中選取的面。

09. 刪除圖中藍色的線。

10. 將下圖中選取的四個面利用【 ◈ **（推 / 拉）**】「各自」向外推「25cm」。

11. 在綠點以【✏（線條）】工具補一條水平線，即可將天花板補起來，完成天花
板的結構繪製。

12. 功能表的【**編輯**】→【**取消隱藏**】→【**全部**】。將隱藏的牆壁叫出來即可完
成，客廳空間的建模。

8-2 材質設定

準備工作

在工具列上點擊滑鼠右鍵，開啟【V-Ray for SketchUp】工具列。

皮革材質

01. 點擊【🖌 (顏料桶)】按鈕，開啟材料編輯視窗。

02. 按下【📦 (建立材料)】來新增材質。

03. 輸入「皮革」來設定為材料名稱。

04. 按下【瀏覽】來載入「皮革 .jpg」的圖檔作為沙發的材質。

05. 在寬的欄位輸入「100」、點擊【確定】按鈕。

06. 點擊沙發,將沙發貼上皮革材質。

木紋材質

01. 按下【 🎨（建立材料）】來新增材質,將材質命名為「木紋」。

02. 按下【瀏覽】來載入「木紋 .jpg」的圖檔作為上層櫃、下層櫃、電視櫃的櫃體材質,在寬的欄位輸入「42.67」點擊【確定】按鈕。

03. 點擊【 🖌 （顏料桶）】，將上層櫃、下層櫃、電視櫃的櫃體貼上木紋材質。

04. 點擊 V-Ray for SketchUP 工具列的【 ⊘ （Asset Editor）】，開啟材質編輯器。

05. 先點擊下圖框起來的箭頭，將編輯頁展開。

06. 將編輯頁中的【Map】展開來，並將【Bump/Normal/Mapping】打開。

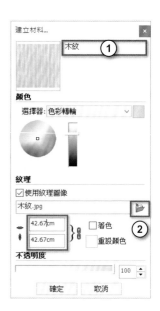

07. 點擊【Mode/Map】旁的棋盤格，來選擇凸紋貼圖（想增加凸紋強度可以調整【Amount】）。

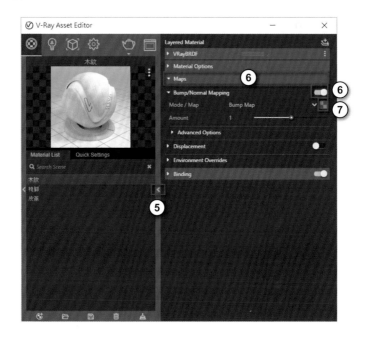

08. 先點擊下圖中間框選處，將選項頁展開。

09. 點擊【Bitmap（**點陣圖**）】來指定凸紋圖片。

10. 將圖片指定為剛剛所使用的「木紋 .jpg」，增加凸紋效果，點擊【Back】返回。

11. 櫃體材質設定完成。

玻璃材質

01. 到右側的材料面板，切換到【選取】頁籤，展開下拉式選單，選擇【玻璃與鏡面】。選擇【半透明藍色玻璃】材質。

半透明藍色玻璃

02. 選取完後，點擊【 ![建立材料圖示] （**建立材料**）】來新增材質。

03. 輸入「glass」來設定為材料名稱。

04. 接著在顏色盤處選擇如圖所示的淡藍色。

05. 並將不透明度設定為「30」，點擊【**確定**】。

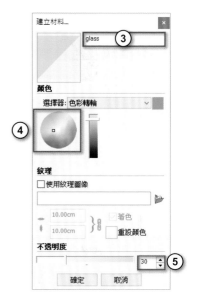

06. 分別進入玻璃的群組，利用【 ![顏料桶圖示] （**顏料桶**）】將窗戶玻璃、下層櫃玻璃面片、茶几玻璃面片，貼上玻璃材質。

07. 點擊【 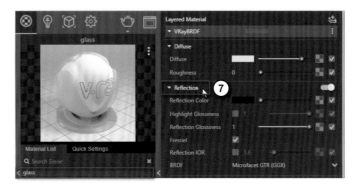（Asset Editor）】，開啟 V-Ray 材質編輯器，在 glass 的材質，點擊
【Reflection】來展開反射參數設定。

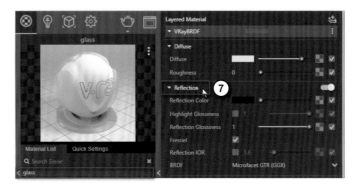

08.【Reflection Color】反射強度設定為白色，可自由調整。

09. 將【Reflection Glossiness】設為「0.95」，數值越低，反射越模糊。

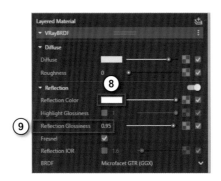

10. 因為一開始是套用玻璃材質，展開【Refraction】層，會發現【Refraction
Color】為灰色，已經有折射的效果，可自由調整成接近白色。

不鏽鋼材質

01. 在材料面板中，按下【（**建立材料**）】來新增材質，將材質命名為「不鏽鋼」，顏色可自由調整，並將不透明度調回「100」。

02. 點擊【 （Asset Editor）】，開啟 V-Ray 材質編輯器，在不鏽鋼的材質，點擊【Reflection】來展開反射層，點擊【Reflection Color】旁的顏色框來調整反射強度。

03. 此時會出現選擇色彩的視窗，按下【Range】的下拉式選單，選擇「0 to 255」。

04. 將【R】、【G】、【B】皆輸入「190」，增加反射強度，顏色越白反射越強，點擊【OK】。

05. 回到【Reflection】面板，取消勾選將【Fresnel（菲涅爾）】製作金屬效果。

06. 將【Reflection Glossiness】設為「0.93」，數值越低，反射越模糊。

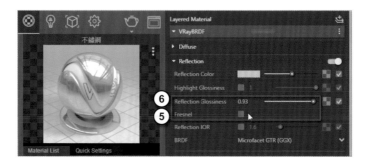

07. 展開【VRayBRDF】面板下的【Diffuse】
面板可再調整顏色，將【Diffuse】的顏
色框設為灰色。

08. 利用【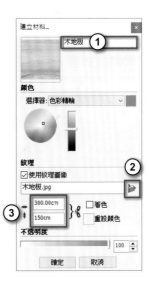（顏料桶）】將所有窗框以及門框，貼上不鏽鋼材質，注意不要貼到
玻璃的面。

木地板材質

01. 按下【（建立材料）】來新增材質，輸入「木地
板」來設定為材料名稱。

02. 按下【瀏覽】來載入「木地板 .jpg」的圖檔作為沙發
的材質。

03. 點擊長寬欄位右側的鎖鏈按鈕，解除長寬比。在寬的
欄位輸入「300」、長的欄位輸入「150」，點擊【確
定】按鈕。

04. 點擊【 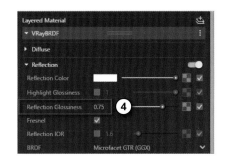 （Asset Editor）】，開啟材質編輯器，在木地板的材質，點擊【Reflection】來展開反射層，將【Reflection Color】設為白色，越白反射越強。將【Reflection Glossiness】設為「0.75」，數值越低，反射越模糊。

05. 將編輯頁中的【Maps】展開來，並將【Bump/Normal Mapping】打開。點擊【Mode/Map】旁的棋盤格，來選擇凸紋貼圖（想增加凸紋強度可以調整【Amount】）。

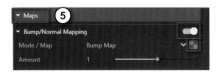

06. 點擊【Bitmap（點陣圖）】來指定凸紋圖片。

07. 將圖片指定為剛剛所使用的「木地板.jpg」，增加凸紋效果。點擊 File 最右側的小按鈕，可以更換圖片。

08. 回到材質參數的頁面，展開
【VRayBRDF】面板下的【Diffuse】
面板，點擊【Diffuse】右邊的棋盤格。

09. 展開【Texture Placement】面板，將
【Rotate】設為「90」，讓木地板貼圖旋轉
90 度改變方向。

10. 利用【 ⊘ （顏料桶）】將地板貼上木地板材質。用相同方式將門片貼上木紋
材質。

織物材質

01. 按下【 🎲（**建立材料**）】來新增材質，輸入「織物」來設定為材料名稱。

02. 按下【**瀏覽**】來載入「織物 .jpg」的圖檔作為沙發的材質。

03. 在寬的欄位輸入「10」、長的欄位輸入「10」，點擊【**確定**】按鈕。

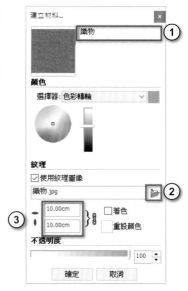

04. 開啟 VRay 材質編輯器，將編輯頁中的【Maps】展開來，並將【Bump/Normal Mapping】打開。點擊【Mode/Map】旁的棋盤格，選擇凸紋貼圖（想增加凸紋強度可以調整【Amount】）。

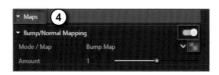

05. 點擊【Bitmap（**點陣圖**）】來指定凸紋圖片。

06. 將圖片指定為剛剛所使用的「織物 .jpg」,增加凸紋效果。

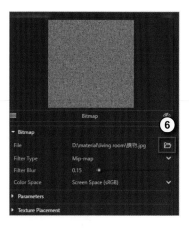

07. 利用【 ❀ (**顏料桶**)】將地毯貼上織物材質。

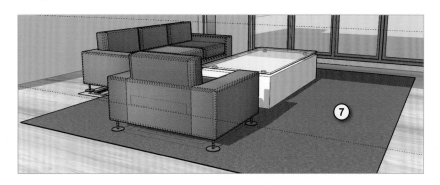

磚牆材質

01. 按下【 ❀ (**建立材料**)】來新增材質,將材質命名為「磚牆」。

02. 按下【**瀏覽**】來載入「磚牆 .jpg」的圖檔作為後方牆壁材質,在寬的欄位輸入「150」點擊【**確定**】按鈕。

03. 點擊【 ❀ (**顏料桶**)】,將後方牆壁貼上磚牆材質。

04. 點擊 V-Ray for SketchUP 工具列的【 ⊘ (Asset Editor)】,開啟材質編輯器。

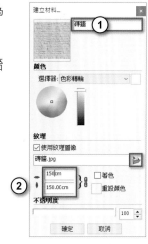

05. 將編輯頁中的【Maps】展開來，並將【Bump/Normal Mapping】打開。

06. 點擊【Mode/Map】旁的棋盤格，來選擇凸紋貼圖（想增加凸紋強度可以調整【Amount】）。

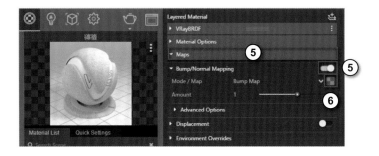

07. 點擊【Bitmap（點陣圖）】來指定凸紋圖片。

08. 將圖片指定為剛剛所使用的「磚牆 .jpg」，增加凸紋效果。

09. 後牆材質設定完成。

純色材質

01. 點擊【 🎨 （顏料桶）】按鈕，開啟材料編輯視窗，將選單切換至【**顏色**】，選取【**顏色 M00**】，按下【 📦 （**建立材料**）】來新增材質。

02. 輸入「白色」來設定為材料名稱，並點擊【**確定**】按鈕。

03. 利用【（顏料桶）】將剩餘的牆壁牆壁、天花板、茶几桌體貼上純色材質。

04. 材質都貼完後，可以點擊【檔案】→【3Dwarehouse】→【取得模型】，選一些自己喜歡的家具、擺設來布置空間。

8-3 燈光設定

在工具列上點擊滑鼠右鍵，開啟【V-Ray Lights】工具列。

自發光

01. 點擊【 ![顏料桶] （顏料桶）】按鈕，開啟材料編輯視窗，按下【 ![建立材料] （建立材料）】來新增材質，輸入「燈」來設定為材料名稱，並將【**使用紋理圖像**】取消勾選。

02. 點擊【 ⊘ （Asset Editor）】，開啟材質編輯器，在燈的材質，點擊右上角【 📥 】（Add Layer）】，並選擇【Emissive】來新增發光層。

03. 將【Color】設定為黃橘色，並將【Intensity】，設定為「7」，增加光的亮度（光的亮度可依喜好自由調整，數值越高會越亮）。

04. 先編輯天花板群組，利用【 🖌 （顏料桶）】將燈帶貼上燈材質。

平面光

01. 將畫面移到屋外玻璃處，點擊 V-Ray Light 工具列的【 ☐ Rectangle Light（矩形光）】按鈕。

02. 點擊箭頭所指示的地方，作為矩形光第一點。

03. 點擊箭頭所指示的地方，作為矩形光第二點。

04. 利用【 ✥ (**移動**)】工具，將矩形光水平往後移一點距離。

05. 點擊【 （Asset Editor）】，開啟材質編輯器，選取材質編輯器裡的【 ⚡️（Light）】，並選取【V-Ray Rectangle Light】。

06. 將【V-Ray Rectangle Light】參數調整區展開後，在【Main】面板下的【Color/Texture】設定為淡藍色，此為矩形光顏色。

07. 將【Intensity】的數值調到「50」，來設定矩形光亮度，數值越大越亮。

08. 點擊【Options（選項）】展開後，將【Invisible（不可見）】以及【Double Sided（雙面運算）】打勾。

8-4 彩現流程設定

準備工作

01 點擊 V-Ray 工具列【 ⊘ （Asset Editor）】，開啟材質編輯器，選取材質編輯器裡的【 ⚙ （Setting）】，將【Renderer】面板展開後，將【Quality】往左拉至【medium】（在此基礎下優化參數）。

02. 展開【Global Illumination】面板，將【Primary】設定為【Irradiance map】，將【Irradiance map】的【Subdivs（細分值）】設為「50」，【Light cache】的【Subdivs（細分值）】設為「500」。

03. 在【Raytrace（光線追蹤）】面板中，點
擊右上角小按鈕，展開進階設定面板，
再將【Antialiasing Filter（抗鋸齒）】展
開，並設定為【Lanczos】。

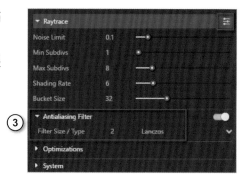

04. 展開【Render Output】面板，
將【Image Width/Height】設定為
1280*720。

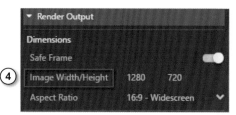

05. 點擊 VRay 工具列的茶壺按鈕來彩現，彩現後結果。

曝光、白平衡設定

01. 點擊 V-Ray 工具列【 ⊘ （Asset Editor）】，開啟材質編輯器，選取材質編輯器
裡的【 ⚙ （Setting）】。

02. 將【Camera】面板底下的【Exposure Value（**曝光值**）】設定為「12」增加
曝光度（數值越小亮度越亮）。

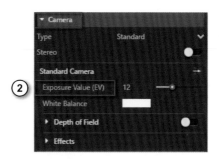

03. 彩現後結果。

04. 若覺得畫面太黃了，可利用【Camera】面板底下的【White Balance（**白平
衡**）】，讓畫面顏色平衡不會那麼黃。

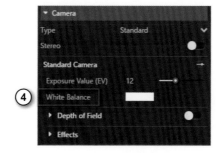

05. 點擊【White Balance（白平衡）】旁的色板，將顏色調成與天花板相似的黃色。

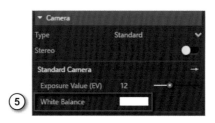

06. 將【Global Illumination】面板裡的【Ambient Occlusion（環境遮蔽）】打開，開啟 AO 陰影效果。並將【Occlusion Amount】設定為「0.5」（數值越大陰影效果越強）。

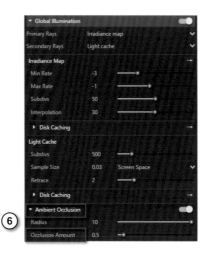

07. 彩現後結果，畫面沒有那麼黃了，色調已獲得修正。

Photoshop 後製

01. 點擊【Save】按鈕儲存彩現圖。

02. 存檔類型選擇【＊.png】，天空會變成透明的。檔案名稱可自行命名。

03. 開啟 Photoshop 軟體，將彩現圖拖入 Photoshop。拖曳角點控制大小，拖曳圖片中間可以移動位置。

04. 點擊上面的打勾完成。若還想要修改，按下 Ctrl + T 鍵可以再次變形。

05. 在圖層面板中，將窗外景色圖層拖曳到客廳圖層下方，才不會擋住客廳，客廳的天空是透明的，所以可以看見窗外景色。

06. 點擊下方的【新增調整圖層】按鈕。

07. 新增【色相 / 飽和度】圖層，調整窗外的飽和度與明亮度，使窗外景色與客廳色調融合。

08. 再次點擊【 】→選擇【**亮度 / 對比**】。調整窗外的對比與亮度。

09. 完成圖。

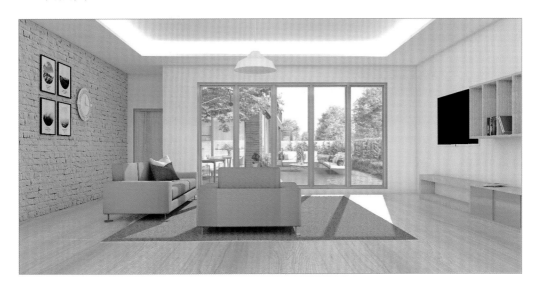

10. 點擊【檔案】→【另存新檔】。

11. 存檔類型為【JPEG】，點擊【存檔】。

9 現代簡約式廚房繪製

▶

時間就是金錢,本章將快速繪製有完整機能的簡約廚房,並介紹使用 V-Ray 內建的材質庫,可以快速指定材質,並將渲染後的效果匯入 Photoshop 後製,達到快速又不失品質的效果。

9-1 廚房建模

牆面建立

01. 點擊功能表【檔案】→【匯入】。

02. 匯入類型選擇【AutoCAD 檔案（*.dwg）】，開啟光碟中的範例檔〈9-1 廚房平面圖 .dwg〉，點擊【匯入】。出現匯入結果的小視窗，點擊【關閉】即可。

03. 點擊【比例】指令，選擇平面圖，點擊右上角的等比例縮放點，輸入「10」並按下 Enter 鍵，放大十倍。

04. 點擊【**矩形**】指令，由平面圖的左下角畫到右上角。

05. 點擊【**偏移**】指令，點擊矩形面，滑鼠往內移動，輸入「20」並按下 Enter
鍵，矩形往內偏移 20。

06. 點擊【**移動**】指令，點擊如圖所示的線段中點，移動到下方中點，將兩條線段
重疊。

07. 點擊【選取】指令，框選線和中
間的面，按下 Delete 鍵刪除。

08. 留下牆面區域，完成圖。

09. 點擊【推拉】指令，點擊牆面往
上長出 300cm。

距離 300

10. 點擊樣式工具列中的【X射線】，使牆面透明，可以看到平面圖。

11. 使用【卷尺工具】指令，點擊牆面左邊線段。

12. 再點擊平面圖中，門框的端點，建立一條輔助線。

13. 用相同方式建立其他的輔助線，決定門的位置。若覺得不好繪製，下圖有提供
 尺寸，可照尺寸來繪製，依序是 140、110、390 公分。

14. 再次點擊樣式工具列的【X 射線】，關閉牆面的透明。使用【卷尺工具】指令，點擊牆面下方線段。

15. 滑鼠往上移動（藍色軸方向），輸入「210」並按下 Enter 鍵，決定門的高度。

16. 使用【矩形】指令，點擊輔助線的兩個對角交點來繪製矩形。

17. 使用【選取】指令，刪除所有的輔助線段。使用【推拉】指令，點擊門的矩形面，往後推拉 20，製作門洞。

18. 使用【選取】指令。在牆面上點擊左鍵三下全選，按下右鍵→【建立群組】。

匯入門

01. 點擊功能表【**檔案**】→【**匯入**】。

02. 匯入類型選擇【**SketchUp 檔案（*.skp）**】，開啟光碟中的範例檔〈門 1.skp〉，點擊【**匯入**】。也可以自行到 3D Warehouse 下載其他的模型。

03. 放在牆面外側，門的方向不正確。

04. 使用【**移動**】指令，滑鼠點擊門的上方的紅色十字（圓盤為藍色），輸入「90」度並按下 Enter 鍵。

05. 會發現門群組外框比門還大，因為群組內包含被隱藏的尺寸，必須把尺寸刪除。

06. 在圖層面板中，選取【DIM-SKT】尺寸圖層，點擊【⊖】刪除圖層。

07. 選擇【**刪除內容**】，點擊【**確定**】。

08. 使用【**移動**】指令，點擊門的左下角。

09. 移動到門洞的左下角。

10. 使用【**比例**】指令，選取門，點擊右上角的控制點。

11. 按住 Shift 鍵不等比例縮放，鎖點至門洞右上角。

12. 運用相同方式，完成另一扇門的製作。

櫥櫃

01. 點擊【矩形】指令，如圖所示繪製一個矩形。

02. 點擊【**推拉**】指令，點擊矩形往上
長出 240cm，製作櫥櫃。

03. 點擊【**選取**】指令，在櫥櫃上方點
擊左鍵三下全選，按下右鍵→【**建
立群組**】。

冰箱

01. 點擊功能表【**檔案**】→【**匯入**】，匯
入光碟範例檔〈冰箱 .skp〉。放置在
如圖所示位置。

02. 點擊【移動】指令，點擊冰箱左下角，按一下 [Ctrl] 鍵，再點擊冰箱右下角，往右複製冰箱。

03. 點擊【選取】指令，選取兩個冰箱，按下右鍵→【翻轉方向】→【綠色方向】，翻轉冰箱。

04. 選取兩個冰箱，點擊【比例】指令，點擊右後方的控制點。

05. 按住 [Shift] 鍵，鎖點至右邊櫥櫃端點。

06. 點擊【**選取**】指令，選取一個冰箱，按下右鍵→【**設定為唯一**】，解除兩個冰箱元件的關聯。

07. 切換到【**正視圖**】。在冰箱上點擊左鍵兩下編輯元件，框選中間的冰箱面板，按下 Delete 鍵刪除，右邊的冰箱不會受影響，按下 Esc 鍵結束元件編輯。

中島

01. 點擊【**矩形**】指令，繪製如圖所示的矩形。

02. 點擊【**推拉**】指令，點擊矩形往上長出 90cm。

03. 點擊上方的矩形面，按一下 Ctrl 鍵建立新表面，往上長出 10cm 的檯面高度，如圖所示，吧台與檯面中間有分隔線。

04. 點擊中島前方的矩形面。

05. 按一下 Ctrl 鍵不要複製新表面，往前長出 20cm。檯面上不要有分隔線。

06. 點擊功能表【**檔案**】→【**匯入**】，匯入光碟範例檔〈水槽 3.skp〉。在水槽上點擊右鍵→【**翻轉方向**】→【**元件的綠軸**】。

07. 使用【**移動**】指令，點擊水槽角落的點。

08. 移動到中島表面，注意水槽下方不要超出中島。

09. 使用【矩形】指令，在水槽中間繪製一矩形。

10. 使用【推拉】指令，點擊矩形面往下挖除 40cm 深度。

11. 使用【選取】指令，選取底部的面（此面為製作中島時多餘的面），按下 Delete 鍵刪除。

12. 使用【**推拉**】指令，點擊水槽內側的面。

13. 鎖點至水槽邊緣，使可以看見水槽材質。

14. 運用相同方式完成其餘三個水槽內側的面。

樑

01. 使用【矩形】指令，按下鍵盤的
左方向鍵，使矩形方向垂直綠色
軸，點擊牆面的端點。

02. 滑鼠往左下移動（注意不要鎖
點），並輸入「50，60」，按下
Enter 鍵。

| 尺寸 | 50,60 |

03. 完成矩形。

04. 使用【**推拉**】指令，點擊矩形面往後長出，鎖點至牆的角落。將樑全選並建立群組。

天花板

01. 切換到【**俯視圖**】。使用【**矩形**】指令，點擊右上角端點，滑鼠往左下移動（注意不要鎖點），輸入「275，435」並按下 Enter 鍵繪製矩形天花板。

02. 使用【**推拉**】指令，點擊矩形面往下長出 60cm，推拉時也可以鎖點到樑的底部邊線。

03. 使用【**選取**】指令，選取兩條邊線，如圖所示。

04. 使用【**偏移**】指令，點擊邊線上任一點，將兩條線往內偏移 3cm 與 25cm，總共偏移兩次。

05. 使用【**推拉**】指令，外側的面往下推 50cm，中間的面往下推 57cm，如圖所示。

06. 選取全部天花板，按下右鍵→【**建立群組**】。

07. 使用【**矩形**】指令，點擊牆面下方對角點，建立一個地板。

08. 使用【**選取**】指令，在地板面上點擊左鍵兩下全選，按下右鍵→【**建立群組**】。

09. 使用【**移動**】指令，點擊地板，按一下 Ctrl 鍵，往上移動複製 270cm 距離。

10. 點擊樣式工具列的【 （X 射線）】使天花板透明。切換到【**俯視圖**】，點擊功能表【**鏡頭**】→【**平行投影**】，比較容易檢視模型。

11. 點擊功能表【**檔案**】→【**匯入**】，選擇光碟範例檔〈嵌燈 1.skp〉，放置在天花板上。

12. 點擊【**移動**】指令，點擊嵌燈，按一下 [Ctrl] 鍵開啟複製，複製多個嵌燈，如圖所示。

13. 切換到【**正視圖**】。點擊【**選取**】指令，由左往右框選嵌燈。

14. 使用【**移動**】指令，將畫面放大來檢視，往下移動嵌燈，注意嵌燈的位置要在天花板下才能看到嵌燈。

注意嵌燈平面在天花板下方

移動的基準點在外面空白處，不要鎖點

15. 點擊功能表【**鏡頭**】→【**透視圖**】。

16. 確認可以從室內看見嵌燈。完成廚房空間建模。

9-2 **SketchUp 材質設定**

中島

01. 使用【**選取**】指令，編輯中島群組，左鍵點擊中島三次全部選取。

02. 在【**材料**】面板，點擊【**建立材料**】按鈕。

03. 名稱輸入「檯面」，點擊【**瀏覽紋理**】按鈕，選擇範例
檔〈木紋 1.jpg〉，寬度輸入「100」，按下【**確定**】。

04. 使用【**顏料桶**】指令，將材質填入中島。在檯面上點擊滑鼠右鍵→【**紋理**】→
【**位置**】。

05. 拖曳綠色圖釘調整大小與角度，在空白處點擊左鍵完成。

06. 框選下方的面。

07. 在【材料】面板中，下拉式選單選擇【顏色】，選取一個顏色。填入中島下方
的面。

右側牆面

01. 使用【選取】指令，編輯右側牆面群組。使用【移動】指令，將右側線段往左
複製 110cm 的距離。

02. 在【材料】面板中，點擊【建立材料】。

03. 名稱輸入「木紋」，點擊【瀏覽紋理】按鈕，選擇範例檔〈木紋 2.jpg〉，寬度
輸入「100」，點擊【確定】。

04. 使用【顏料桶】指令，將材質填入牆面。

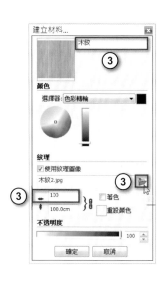

05. 在【材料】面板中，下拉式選單選擇【顏色】，選取一個顏色。填入右側的面。

06. 使用【選取】指令，編輯中島右側櫃體群組，使用【移動】指令，將右側線段往左複製 70cm 的距離。

07. 使用【顏料桶】指令，按住 Alt 鍵吸取木紋與顏色材質，填入櫃體。

地板

01. 在【材料】面板中，點擊【建立材料】。

02. 名稱輸入「地板」，點擊【瀏覽紋理】按鈕，選擇範例檔〈大理石 .jpg〉，寬度輸入「80」，點擊【確定】。

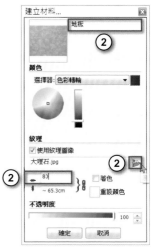

03. 使用【顏料桶】指令，將材質填入地板。

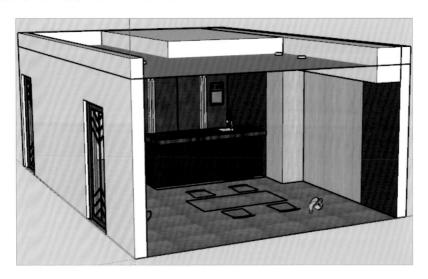

9-3 **V-Ray 材質設定**

V-Ray 材質資源庫

1. 點擊 V-Ray 工具列的【⊘】按鈕，開啟材質
編輯器。點擊左側【<】箭頭展開 V-Ray 材質
庫。

02. 左上方【Categories】面板選取【WallPaint&Wallpaper(牆漆與壁紙)】類別。

03. 左下方【Content】面板選擇一個牆面顏色，並拖曳到材質清單中。

材質類別 ──→

所選類別的 ──→
內容

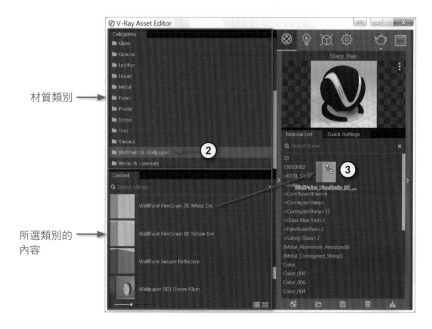

04. 使用【**顏料桶**】指令，將材質填入到牆面、天花板、樑。

05. 回到材質編輯器，展開右側的材質參數，點擊【Diffuse（**漫射**）】右側色板，變更牆面顏色。

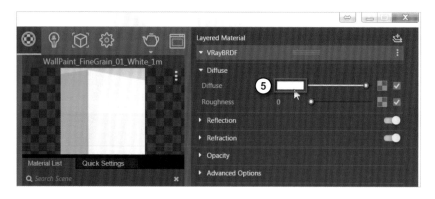

06. 左上方【Categories】面板選取【Metal(**金屬**)】類別。

07. 左下方【Content】面板選擇有 Polished（拋光）的金屬，並拖曳到材質清單中。

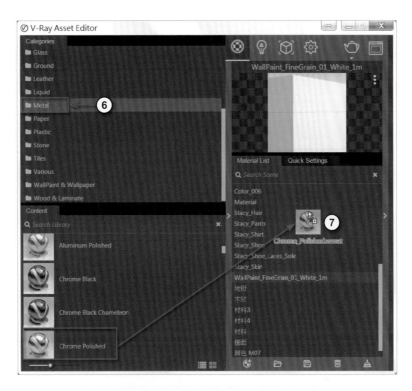

08. 使用【選取】指令，編輯嵌燈群組，再使用【顏料桶】指令，填入嵌燈外框。

09. 左上方【Categories】面板選取【Emissive(發光)】類別。

10. 左下方【Content】面板選擇【LED 5500k】，並拖曳到材質清單中。

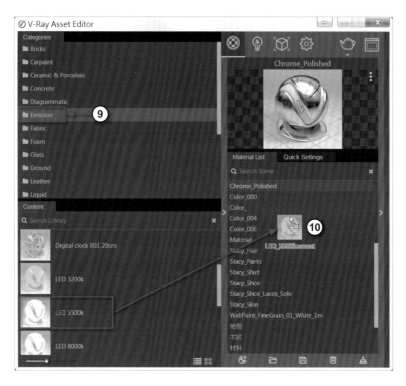

11. 調整燈光強度【Intensity】為「1.5」。

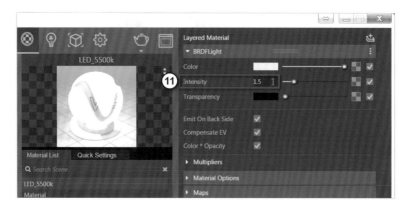

12. 使用【**選取**】指令，編輯嵌燈群組，選取到中間的圓形面，再使用【**顏料桶**】指令，填入嵌燈燈罩。離開嵌燈群組。

檯面、木紋、地板

01. 使用【**顏料桶**】指令，按住 Alt 鍵並點擊中島檯面，吸取材質。

02. 在材質編輯器中，將【Reflection Color】顏色調為淺灰，增加反射。
【Reflection Glossiness】輸入「0.9」增加模糊反射。

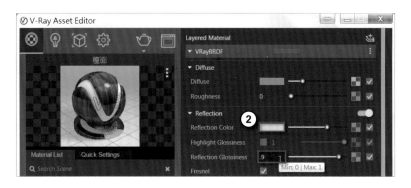

03. 展開【Maps（貼圖）】面板，開啟
【Bump/Normal Mapping】凸紋效果，
點擊右側的棋盤格按鈕。

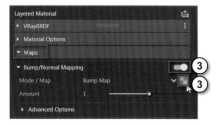

04. 選擇【Bitmap（點陣圖）】，選擇相同紋理
的〈木紋 1.jpg〉圖片。

05. 點擊【Back】返回。

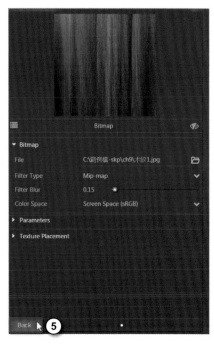

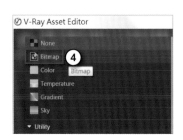

06. 調整凸紋強度【Amount】數值，完
成檯面材質設定。以相同方式，設
定木紋、地板材質。

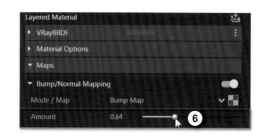

冷藏櫃

01. 使用【**顏料桶**】指令，按住 Alt 鍵並點擊冷藏櫃，吸取材質。

02. 在材質編輯器中，將【Reflection Color】顏色調為淺灰，增加反射。
【Reflection Glossiness】輸入「0.9」增加模糊反射。以相同方式設定右側牆
面與中島下方的黑色材質。

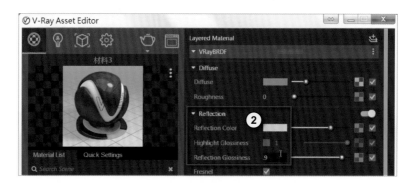

水龍頭與水槽

01. 使用【顏料桶】指令，按住 Alt 鍵並點擊水龍頭，吸取材質。

02. 在材質編輯器中，某些舊版本的模型沒有 V-Ray BRDF 材質，可以在【Diffuse】右側點擊【 ⋮ 】→【Delete】刪除。

03. 再點擊【 ⛀ 】→【V-Ray BRDF】新增圖層。

04. 調整【Diffuse】水龍頭顏色。調整【Reflection Color】為淺灰色，將【Fresnel（菲涅爾）】取消勾選，增強反射，做出金屬質感。以相同方式設定水槽、冷藏櫃的把手、門的金色把手與金色門框…等反射很強的物件。

玻璃材質

01. 使用【**顏料桶**】指令，按住 [Alt] 鍵並點擊門片玻璃，吸取材質。

02. 在材質編輯器中，在【Diffuse（**漫射**）】右側色板上按右鍵→【Copy】複製
顏色。

03. 點擊【Diffuse】右側【 ⋮ 】→【Delete】刪除此圖層。

04. 點擊【 ⛁ 】→【V-Ray BRDF】新增圖層。

05. 在【Diffuse（漫射）】右側色板上按右鍵→【Paste】貼上顏色。

06. 調整【Reflection Color】為中灰色，增加反射。

07. 調整【Refraction Color】為接近白色，使玻璃透明。

布紋

01. 將範例檔〈餐桌 .skp、吊燈 2.skp、吊燈 3.skp〉匯入，並依照前面介紹的方式設定材質。吊燈可增加反射或些微玻璃質感，可吸取桌腳材質填入餐桌。也可以自行從 SketchUp 模型庫下載模型。

02. 使用【**顏料桶**】指令，按住 Alt 鍵並點擊椅子，吸取綠色材質。

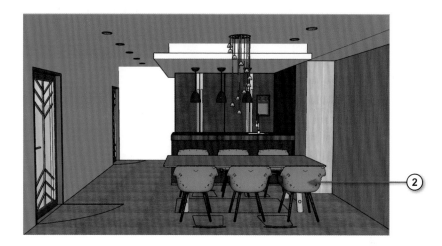

03. 在【Diffuse（**漫射**）】右側色板上按右鍵→【Copy】複製顏色。

04. 點擊右側棋盤格按鈕。

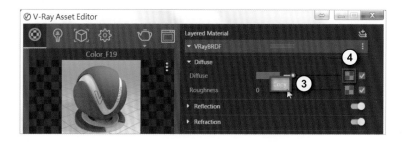

05. 選擇【Falloff（衰減）】貼圖。

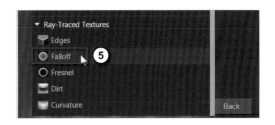

06. 衰減貼圖可由 A 顏色衰減為 B 顏色。在【Color A(Front)】右側色板上按右鍵→【Paste】貼上顏色。

07.【Falloff Type（衰減模式）】選擇【Fresnel（菲涅爾）】。點擊【Back】返回。

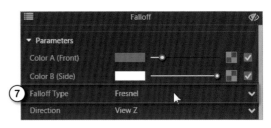

08. 使顏色由綠色衰減為白色，有布紋的毛絨絨的感覺。

9-4 **V-Ray** 燈光與彩現設定

V-Ray 平面光

01. 在天花板上方按下滑鼠右鍵→【隱藏】。

02. 切換到【俯視圖】，點擊功能表【鏡頭】→【平行投影】，如下圖所示。

03. 點擊 V-Ray 工具列的【 🔽 (**平面光**)】。在天花板凹槽位置建立平面光，建立時不要鎖點。

04. 使用【比例】指令，選取建立好的平面光，拖曳上下左右的綠色控制點，符合天花板凹槽寬度。

05. 選取平面光，使用【旋轉】指令，點擊平面光右下角點作為基準點。

06. 滑鼠往右移動並點擊左鍵，決定旋轉起始角度。

07. 按下 Ctrl 鍵開啟複製，輸入「90」度並按下 Enter 鍵。

08. 使用【比例】指令，選取複製的平面光，拖曳右側的綠色控制點，符合天花板凹槽寬度。

09. 點擊【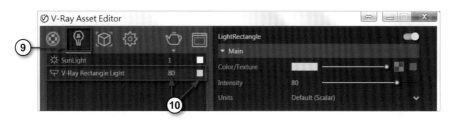】開啟材質編輯器，點擊【 】切換到燈光設定。

10. 選取【V-Ray Rectangle Light】平面光，在右側欄位輸入「80」設定燈光強度，點擊 80 右側的色板，設定燈光顏色。因為平面光是元件，因此與複製出來的平面光參數一致。

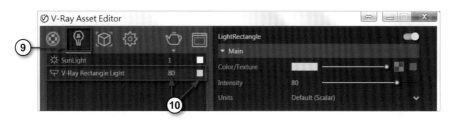

11. 點擊功能表【編輯】→【取消隱藏】→【全部】。

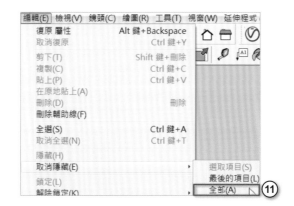

12. 點擊【 】按鈕彩現。

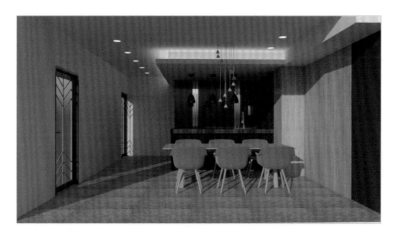

13. 若要改變太陽照射方向，先切換至【俯視圖】。使用【旋轉】指令，點擊廚房左下角點作為基準點。

14. 滑鼠往右移動並點擊左鍵，決定旋轉起始角度。

15. 輸入「90」度並按下 Enter 鍵。

16. 調整要彩現的視角，點擊【🫖】按鈕彩現。

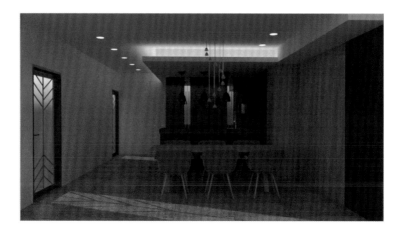

彩現設定

01. 測試彩現請參考和室章節，本章將直接最終彩現。開啟 V-Ray 材質編輯器，點擊【⚙】作彩現設定。

02.【Quality（品質）】選擇【Medium（中等）】。

03. 展開【Camera（相機）】面板，點擊【Camera（相機）】右側的小按鈕，切換為進階設定。

04.【Aperture（F Number）（光圈）】輸入「4」，數值越低畫面越亮。

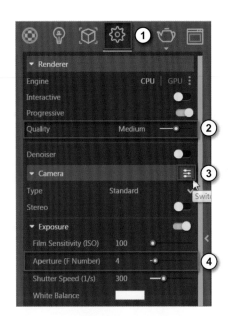

05. 展開【Render Output（彩現輸出）】面板，寬度與高度輸入「1600」與「900」。

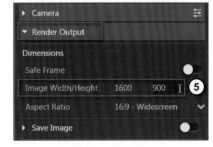

06. 展開【Global Illumaination（全局照明）】面板，【Primary Rays】選擇【Irradiance map（發光貼圖）】。

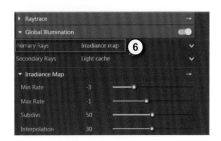

07.【Global Illumaination（**全局照明**）】面板
下方，開啟【Ambient Occlusion（**環境
遮蔽**）】並設定範圍半徑與強度。

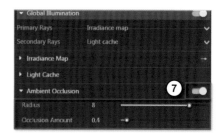

08. 點擊【🫖】按鈕彩現。點擊彩現視窗的【💾】儲存圖片。

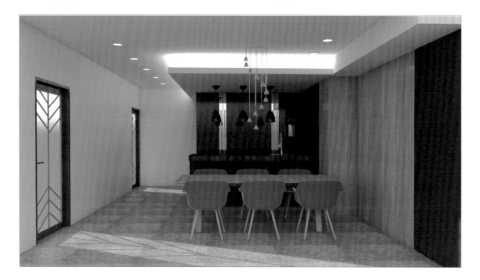

9-5 **Photoshop 軟體後製**

01. 開啟 Photoshop 軟體，將彩現圖拖入 Photoshop。

02. 在右側的圖層面板中，點選【圖層 0】。

03. 按下 Ctrl + J 鍵，複製一個圖層。（或者在圖層上按下右鍵→選【複製圖層】）

04. 新圖層的混合模式選擇【柔光】，若覺得效果太強，不透明度可調低。

05. 目前結果如下圖。

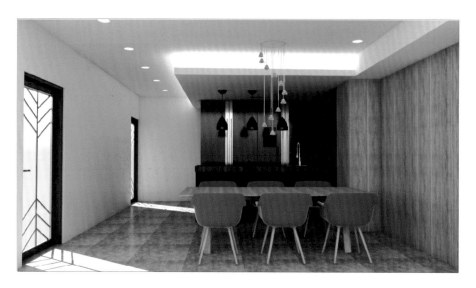

06. 點擊功能表【濾鏡】→【模糊】→【高斯模糊】。

07. 強度可自行調整，點擊【**確定**】，結果如右圖，圖片有光暈的效果。

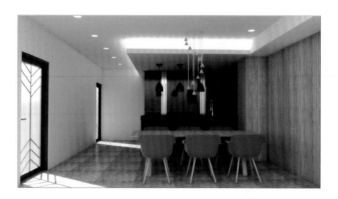

08. 按住 Ctrl 鍵點選兩個圖層，可同時選取兩圖層。

09. 按下 Ctrl ＋ E 鍵合併圖層。（或者在圖層上按下右鍵→選【**合併圖層**】）

10. 點擊功能表【**濾鏡**】→【**銳利化**】→【**智慧型銳利化**】。

11. 總量、強度、減少雜訊的參數請依照畫面效果來調整，點擊【**確定**】。

12. 點擊功能表【**影像**】→【**調整**】→【**亮度 / 對比**】。（除了亮度對比之外，也有許多其他的調整功能。）

13. 請依照畫面來提高亮度與對比，點擊【**確定**】。

14. 點擊功能表【**檔案**】→【**另存新檔**】。

15. 存檔類型選擇 Png、Jpg 皆可。點擊【**存檔**】。

16. 點擊【**確定**】。

17. 完成圖。

10

快速剖面運用

剖面工具新增許多優化功能，使剖面圖面更方便檢視和整理，本章可搭配第 11 章一起學習。

10-1 快速剖面運用

10-1 快速剖面運用

剖面建立與功能

01. 開啟光碟中的範例檔〈ch10_ 快速剖面運用 .skp〉。

02. 在工具列上點擊滑鼠右鍵→開啟【剖面】工具列。

03. 點擊【剖面平面】按鈕。

04. 輸入剖面名稱與符號，點擊【放置】。

05. 滑鼠移至牆面上方，使剖面呈現藍色，再點擊左鍵放置剖面。

06. 使用【**移動**】指令，點擊剖面，往下移動「135cm」。

07. 點擊剖面工具列的【　】，可顯示或隱藏剖面平面。

08. 點擊剖面工具列的【 】，可開啟或關閉剖面切割。

09. 點擊剖面工具列的【 】。

10. 可將空心牆面做實心填充。

11. 在右側【**樣式**】面板中，點擊【**編輯**】→【 （**建模設定**）】，可以變更剖面填充顏色、剖面 線的顏色、剖面線寬度…等等。

12. 完成圖。

13. 點擊剖面工具列的【**剖面平面**】。

14. 輸入剖面名稱與符號，點擊【**放置**】。

15. 點擊右側牆面。

16. 使用【**移動**】指令，將剖面往左移動「135cm」。

17. 在剖面上點擊滑鼠右鍵→【**反轉**】，可以改變剖面方向。

18. 在剖面上點擊滑鼠右鍵→【**對齊檢視**】，可將視角對齊剖面。

19. 完成圖。

大綱視窗

01. 點擊【視窗】→【預設面板】→開啟【大綱視窗】，可以用來管理場景中的物件、群組、剖面等。

02. 在右側面板找到大綱視窗，將滑鼠移到【平面圖】上，點擊左鍵兩下啟用。

03. 此剖面已經啟用，完成圖。選取剖面，按下 Delete 鍵可以刪除。

③

💡 小秘訣

在剖面上點擊滑鼠右鍵→勾選【疑難排解剖面填充】。

在開口邊緣會出現紅色圓圈，提示此處未封閉。

取消勾選【疑難排解剖面填充】，可關閉此功能。

SketchUp 2019/2018 室內設計速繪與 V-Ray 絕佳亮眼彩現

作　　者：邱聰倚 / 姚家琦 / 吳綉華 / 黃婷琪 / 劉庭佑
企劃編輯：王建賀
文字編輯：詹祐甯
設計裝幀：張寶莉
發 行 人：廖文良

發 行 所：碁峰資訊股份有限公司
地　　址：台北市南港區三重路 66 號 7 樓之 6
電　　話：(02)2788-2408
傳　　真：(02)8192-4433
網　　站：www.gotop.com.tw
書　　號：AEC009900
版　　次：2019 年 06 月初版
　　　　　2021 年 01 月初版四刷
建議售價：NT$520

國家圖書館出版品預行編目資料

SketchUp 2019/2018 室內設計速繪與 V-Ray 絕佳亮眼彩現 /
　邱聰倚等著. -- 初版. -- 臺北市：碁峰資訊, 2019.06
　　面 ；　　公分
　　ISBN 978-986-502-155-9(平裝)
　　1.SketchUp(電腦程式)　2.室內設計　3.電腦繪圖
967.029　　　　　　　　　　　　　　　　　　108008748

讀者服務

- 感謝您購買碁峰圖書，如果您對本書的內容或表達上有不清楚的地方或其他建議，請至碁峰網站：「聯絡我們」\「圖書問題」留下您所購買之書籍及問題。(請註明購買書籍之書號及書名，以及問題頁數，以便能儘快為您處理)
 http://www.gotop.com.tw

- 售後服務僅限書籍本身內容，若是軟、硬體問題，請您直接與軟體廠商聯絡。

- 若於購買書籍後發現有破損、缺頁、裝訂錯誤之問題，請直接將書寄回更換，並註明您的姓名、連絡電話及地址，將有專人與您連絡補寄商品。